京都の意匠

暮らしと建築のスタイル

吉岡幸雄 著

喜多 章 写真

紫紅社

まえがき

ここに収められたものは、京都に生まれ育った私の、数十年にわたる「眼」の記憶である。

京都の街を遊行していて、印象に強くのこったさまざまな意匠を拾い集めたものである。

一九九〇年頃のことだったと思うが、当時、インテリア・建築雑誌『季刊・コンフォルト』(建築資料研究社) の編集長だった大槻武志氏と出会った。「日本の色」をはじめ、「京都の旧家の客を迎える空間」などの仕事をさせていただくうちに、写真家の喜多章氏を紹介された。彼は驚いたことに、ストロボとかライトとかを一切使わず、すべてを自然光と室内の灯りだけで撮影をするのである。

あるとき、祇園のお茶屋で撮影をする予定であったが、かなり暮れかかっていて、もう光というものが、ほとんど感じられないほどになっていた。それでも喜多氏は、私の「大丈夫ですか」という言葉を一笑に付すかのように、撮影を続けた。

彼の仕事ぶりは敏速である。近頃、補助のライトをどうこうするばかりで、一向にシャッターを切ろうとしないカメラマンが多いなかで、喜多氏の仕事ぶりは見事である。そして写真の出来映えは、

出色である。何日か同行するうちに、すっかり感服してしまった。

本書のテーマは、以前にも雑誌の対談の口絵程度に使ったことがあったが、喜多氏と出会って、私はもう一度じっくりと取り組んでみたいと思うようになり、大槻氏に連載を申し出たのである。氏は、「それでは八頁（ページ）を使いましょう」と、いさぎよい答えをくれた。

それから数年、年に四回の、喜多氏との京都行脚が続いた。私が思う場所へ氏を引っ張り廻すので長雨に思うようにははかどらず、何度も足を運ばせたこともある。氏の仕事は速いからといって決しておざなりなのではない。陽の傾きが悪かったり、打ち続く長雨に思うようにはかどらず、何度も足を運ばせたことも再三である。

その連載も十数回になり、単行本としてまとめようということになったのが、本書である。

これは、染屋に生まれ、美術工芸とかかわりを強くもってきた物好きが、京都の街を縦に横に動いて得た、小さな印象の残像の集成である。それを喜多氏のすぐれた写真が見事に映像に仕上げてくれたのである。何よりもその一点一点を、とくとご覧いただきたい。長い歳月、古都の自然と人が育んだ美しい何かが見えてくるはずである。

　　　　　　　　　　吉岡幸雄

京都の意匠――暮らしと建築のスタイル●目次

I みやこの住まいと暮らしのデザイン

京の街、眼の記憶 ………… 12

玄関
ひんやりとした空間 ………… 18
文人宅 22／別邸 25／商家 28／料亭 30

障子・窓
風光を感じ、垣間見る楽しみ ………… 34
茶室 41／禅寺 44／宿 46／遊里 51

引手・釘隠し・欄間
わずかな空間の美 ………… 54
引手 58／釘隠し 64／欄間 66

まえがき ………… 3

夏座敷

風を呼ぶ ……… 70

暖簾(のれん) 76／簾(すだれ)・簾戸(すど) 78／敷物 80

台所

聖なる火のあるところ ……… 86

禅寺 91／町家(まちや) 94／郊外の民家 98／峠の茶屋 102

坪庭

囲まれた空間 ……… 108

町家 114／禅寺 118

祇園会(ぎおんえ)

みやこの機能 ……… 126

色と形 132／祈り 138／飾る 142

II　みやこの街と建築を彩るデザイン

美しい京の街へ …… 146

門

人は門をくぐることに意義をもつ …… 154

御所 158／古寺の三門 162／桃山の遺宝 166／庄屋 170／禅寺の塔頭 172

塀・垣

塀と垣のうちそと …… 174

竹 178／石・樹木 184／土・瓦 190

屋根

瓦の並ぶ偉力 …… 196

瓦 202／鍾馗 206／卯建 208／茅・檜 211／山里の家 214

看板・暖簾(のれん)

商業広告(コマーシャル)事始め …… 218

遊里 224／商店 226／味の店 232

路地(ろじ)・辻子(ずし)・小径(こみち)

温もりのある空間 …… 238

小径 244／辻子 248／路地 252

橋

まだ見ぬ彼方へ …… 258

大橋 263／聖の橋 267／小橋 272／見せる橋 276

あとがき …… 280

京都デザイン散策マップ …… 282

I

みやこの住まいと暮らしのデザイン

京の街、眼の記憶

私は今、洛南伏見の小高い丘に住んでいる。朝早く起きて窓からながめると、西のほうに山が見える。春のうららかな日には霞がかかって、淡い紫になっている。五月になると、萌葱色の葉が盛り上がるように見える。秋にはところどころに黄から紅に変わりゆく様がよくわかり、冬には思いがけず上のほうには雪が積もって真っ白になっていることもある。家を出て坂を下っていくと、まもなく北山の山並みが見え、少し北のほうへ行くと東山の峰々が見え隠れする。

京都に育った人の喜びは、三方を山で囲まれた小さな都市空間のなかにいて、日々それぞれの山の色の移ろいを、陽の光、風の音とともに自らの眼と肌で確かめながら暮らしていることであろう。

京都は平安京の遷都から一千二百余年、王城の地として、長い年月を都として保ってきたわけだが、今もなお、そのままのたたずまいが遺っているということではあるまい。かえりみると、平安京は、その名の謳いどおりいつも「平安」の都であるわけではなかった。

12

都市の造営の際にむりやり東へ迂回させた鴨川は、梅雨をすぎて夏になると氾濫を起こし、町には疫病が蔓延した。

天皇や公家の力が衰えると、源氏・平家の戦いが繰り広げられ、政治は混乱する。安定したかに見えた室町幕府は、都のなかで十年にもおよぶ長い応仁の乱によって崩れ落ちる。

やがて織田信長、豊臣秀吉などといった戦国を勝ち抜いた武将たちが上洛してくる。それはおりしも大航海時代の幕開けと重なり、南蛮人が、それまでとはまったく異質な文明を都に運んできた。彼らの眼にとまった都の様子は、戦乱のあと秀吉によって築かれた御土居に囲まれ、周到な準備のもとに整備されて、見事に復活した洛中のものであった。

桃山から慶長、そして十八世紀初頭の元禄のあたりまで、徳川家康によって江戸への移城がなされても、都の面目はなお保ちつづけられた。

その後の江戸の繁栄はめざましく、商業から文化にいたるまで、都の力はおのずから東へと移っていく。京都は衰えを見せはじめ、観光の町とみなされるようになる。ペリーの来航に始まる開国の衝撃、そして維新の激しい戦火が京の町を襲う。

明治天皇による東京への遷都は、京の町人が反対運動を繰り広げたにもかかわらず、強行された。京都の復興、それは明治維新と時を同じくして押し寄せてきた西洋の文明をいち早く取り入れることであった。琵琶湖疏水の開鑿、発電所の建設、染織産業の近代化などなど、都で育った人々の、進取の精神が存分に発揮された。

それから百数十年、京都はかつての一千年の遺産と新しく摂取されたものを混在させて、成長して

13　京の街、眼の記憶

きた。

その土地に生まれ育ったものは、まわりの風景があまりにも日常的すぎて、よその土地との違いや景観の美しさ、習わしの雅さになかなか気づくものではない。

私は幸か不幸か、染色を業とする京都の家に生まれた。祖父は染屋を継ぐことが嫌で日本画家を志した。私の育ったまわりにはいつも、いやがおうでも美術工芸があり、話の中心は「何が美しいか」であった。好むと好まざるとにかかわらず、それらがそばに「あった」のである。

「眼で憶える」ことを、ごく自然に自らの仕事と考えていたのである。

美術工芸の書籍の編集に携わり、その後、思いもかけず家業の染屋を継ぐことになった。若い頃はこうした道におおいに反発を感じたこともあったが、私の眼の方角は、やはり変わることはなかったと、半ば悟り半ば呆れ果てている。

京そのものの景観も、美の対象となった。

京の街を歩く。車で走る。電車に乗る。眼に入るものは、神社の檜皮葺の屋根であり、寺院の崩れかかった土壁であり、雄大な門であり、町家の弁柄格子であった。物見遊山という言葉があるが、私の眼は、町のあるがままの美の造形に、まさしく自然に向けられていたのである。

ここに私が採り上げたものは、私の仕事からすれば専門外のものばかりである。しかしながら、物心ついた頃から数十年の、私の京の街の、眼の記憶でもある。

思えば昭和二十年代の終り頃から、いわゆる高度成長期までの京都の街は美しく、清潔だった。

子供の頃、私の育った伏見は、いわば洛外の鄙びた里であった。少し歩けば桃の畑があり、農家では家の表を流れる清流で畑から収穫したばかりの野菜を洗って、深い軒下に並べていた。酒蔵の並ぶ細い道を、買ってもらったばかりの自転車でゆっくりと走る。蔵を支える大きな柱と白壁、その前に置かれた背丈の倍もあろうと思われる酒樽。井戸水が汲み上げられて、冬の冷気のなかで湯気を立てている。酒の香りがあたり一面にただよって、子供心にも何ともいえない光景であった。

また、親戚の家が西陣のど真ん中にあった。今出川通堀川東入ル飛鳥井町である。かつての公家、飛鳥井氏の邸宅の跡から付けられた地名という。

すぐ東には小川通が南北に走っている。大きな弁柄格子の織匠の家があり、大通りから少し入ると、長屋の格子戸の奥からは機音が響いていた。街のなかなのに、当時は市営の路面電車が走っていたのに、騒音というか、騒々しさはなかった。合間を見ては堀川の小さな流れの石垣を眺めたり、名も知らぬ路地や辻子を歩いては、人々の暮らしのなかに息づいた佇まいの良さに感じ入った。

寺院を訪れ、神社に詣でるということも、とりたててそうする訳があるのではなく、小さい頃からの遊び場でもあったにすぎない。十代の半ばをすぎると、少しばかり歴史を探る、ということはあったが。閉ざされた門の板の年輪の深さに、破風を飾る懸魚の意匠、禅院の石畳の力感に、なんとなく触れていたのである。

日本もここ何十年かで、山野の風景も都市の風景も変貌した。京都もおおいに変貌した。私の記憶にある風景も、建造物も、道も橋も、この前通ったときはこうだったのに、と思うことがしばしば

ある。その変化の速さはただ驚くばかりだ。

繰り返すようだが、京都は「平安」の都ではなかった。千年前の遺物があるわけではない。今の京都御所も、かつての大内裏の跡にあるわけではないし、鎌倉・室町時代に源を発する寺院の堂宇とて創建当初のままを遺すものは稀である。しかし、たとえばそれらを支える柱、意匠化された蟇股・懸魚の、歳月を経た黒と茶色の木目には、人々の思いが込められているかのようである。黒く見える瓦にも、雨風が運んだ枯れ葉のしみが深く食いこんでいる。

都としての機能が、建物を、路を、樹を花を、育んできたのである。

今や京の都は、自らの記憶にある美しいものや懐かしい景色、少しずつ時の変化を重ねながら偲ぶ木がつくりだすわずかな空間、それらを点と点と見なして、つないで構成していくことでしか偲ぶことはできなくなっている。

建築空間を写して今や第一人者と信じる写真家、喜多章氏と五年間にわたって京の街を行脚し、カメラにおさめてもらったこの写真も、いつかは残像になってしまうのかもしれない。

京都は変貌した。しかし、木と土と紙と糸という、自然のなかで成育し、人間の手で組み立てられた素材は、コンクリートや金属製のサッシで組み立てられたものとは、違う。長いあいだの風雪に耐えて木目を露出させながらも、白壁は雨に汚れてはいても、人が眼にしてなお美しいものであることを理解してほしい。

京都だけでなく、日本の風景が、そこの自然風土をふまえた形で再生することを、願いながら……。

玄関

前頁／ある別邸の玄関
左／皆川淇園旧宅・偕交苑の表玄関

ひんやりとした空間

初めての家を訪ねるとき、門柱に掛けられた表札を確かめて呼び鈴を押す。まもなく出迎えの人があらわれて、挨拶を交わす。導かれるままに石畳を踏んで歩を進めるとき、客は足元の緑深い苔や、庭の樹木や草花を見ながら、住んでいる人となりを思い浮かべる。門から玄関の中までのほんのわずかな時間ではあるが、その導入部には家の香りが漂っていると言えるだろう。

とりわけ目上の人の場合、玄関の軒下まで来て、戸を開ける一瞬にちょっとした緊張が走る。主人がにこやかに待っていてくれるか、あるいは客間に通されてその出を待つのか。

子供の頃、十一、二歳くらいまで住んでいた家は、洛南・深草の里、大亀谷にあった。そこはかつては大根の産地として知られた畑と山林とが続くのどかな丘陵地であったが、大正から昭和の初めにかけて住宅地になっていったらしく、第二次大戦後の日本もまだ貧しい頃、私の家族は三百坪以上の広い敷地にゆったりと建てられた邸宅の二階を間借りしていたのである。そうはいっても大きな家であるから、南側には広く長い廊下があって、京間の八畳の部屋が二つ、四畳半が一つ、そして西北にはベランダがあるというように、今のちょっとしたマンションよりはゆとりのある空間であった。

石段を数段上がると大きな門があり、ふだんは左の小さな門を開けて出入りするのだが、玄関までは石畳があって、そこを通って表戸を開けると、いつもひんやりとした空気が漂っていたような記憶がある。その空間までのわずかな時間は、子供心にも心地よく思えたのであった。

次に移った家はもっと庶民的な地域で、昭和の初めに建てられた新興住宅、京都風の長屋であった。玄関といっても、小さな格子戸を開けると一坪ほどの土間があって、そのまま奥まで通じる通り庭になって

おり、次の扉を開けると、おくどさんと台所が細長く並んでいるという、すぐに生活の臭いが感じられるところであった。

そういえば、時代劇の映画で見る江戸時代の長屋の表戸は障子戸のような簡単なもので、それを開けると土間には水を汲んだ桶と小さな竈（かまど）があるくらいで、いわゆる客を迎える玄関などというものはない。玄関構えがあるのは公家（くげ）の邸宅、武家屋敷、そして農家では庄屋などかなり有力な家だけだったという。一般の庶民が家を建てて、やや突き出した形のいわゆる玄関を構えるようになったのは、明治の終わりから大正年間にかけてで、それも都市とその近郊の新興住宅街であった。そういえば「玄関を造る」ということが見栄（みえ）を張る会人としての地位を認められるところとなっていった。そういえば「玄関を造る」ということが見栄を張るという諺（ことわざ）になったのもこの頃かもしれない。

そもそも玄関という文字の「玄」には黒色を表すほかに、奥深いという意味が込められているという。古代中国や日本では仏教の奥義を学ぶことが重要となり、玄関は仏教を悟る関所ということになった。そこから狭義に、禅宗の方丈へ向かう入口というようになっていったらしい。日頃とりたてて厳しい宗教心をもっていない人でも、禅宗の本坊の中に一歩足を踏み入れると、ひんやりとしたなかに緊張感が走る。それは、そこに自らを厳しい立場に置き修行する精神性が漂っているせいであろうか。

私の古くからの知り合いである京都の野口安左衛門家は、その創業が元禄からという長い歴史を誇る呉服の老舗（しにせ）である。油小路四条を上がった居宅は明治の初めに建てられたもので、小堀遠州（こぼりえんしゅう）の伏見（ふしみ）にあった大邸宅を移築したという由緒ある建物であるが、そこには二つの玄関がある。通常なら一つは脇玄関であ

皆川淇園旧宅・偕交苑

るはずなのだが、家の南と北にどちらも立派な通用門となっている。

聞くところによると、野口家は江戸時代より呉服の商いをしながら京都御所に出入りをして奉仕をおこなっていたらしい。よほどの豪商であったのだろう。明治維新の時も天皇といっしょに江戸城に出向いたという記録が残っている。南の玄関は日常の家人の出入口であり、客を迎える玄関であるが、北のそれには白砂が敷かれていて、いかにも清浄な感じがする。そこにひざまずいて身を浄めて、低い出口より頭(こうべ)を垂れて京都御所へ出発されたのである。

先日も時代劇映画を見ていたら、対決に向かう夫に、妻が玄関を出た所で浄めに火打ちをしている場面があった。

玄関は客を迎えるときも、主人が出かけるときも、やはり一つの関門であって、ひんやりとして、清浄な空間であることが望ましいように思われた。

偕交苑　右／門から玄関への敷石の路　左／竹を組んだ式台と沓脱石〈くつぬぎいし〉

文人宅

平安京が創生された頃の大内裏（り）は、今の二条城を東南の端とする広大なもので、上長者町（かみちょうじやまち）と下長者町（しも）一帯は公家の重鎮が住まう高級住宅街であった。その大内裏が現在の御所の地に移ったあとは、そのすぐ西側にあたるところから、同じく公家や足利将軍などが邸（やしき）を構えていた。

江戸時代の儒学者皆川淇園（みながわきえん）の邸宅があるあたりも、土御門（つちみかど）内裏跡のゆかしい地で、今もその面影を伝えている。淇園は、享保十九年（一七三四）にこの近くで生を受け、儒学を学んで独自の世界を確立したことで知られる。淇園はまた、詩と絵画に

もすぐれ、この邸で弘道館と称する私塾を開講して多数の人々を集めたという。

偕交苑はその跡で、のちに少しは手を加えられたと思われるが、通りから長い石畳の路地を行くと門があり、その先に表玄関と縄暖簾のかかった脇玄関が見える。表玄関の手前すぐ左には庭へ通じる中門があって、時代を感じさせる老木とやわらかな緑をたたえた苔庭がある。

京都御所の西、歴史的にも環境的にも優美な土地柄で、淇園が住まった時から二百年近くたっても、その佇まいが守られていることに感嘆させられる。

偕交苑の玄関まわり　左上／玄関から庭へ通じる門の花飾り
右上・下／脇玄関、縄暖簾〈なわのれん〉と竹の意匠

上／玄関の格子戸と敷石のデザイン
左／玄関の中から格子戸越しに門を見やる

別邸

市中から嵯峨、嵐山へ向かう折、等持院から龍安寺に抜ける細道を通ると、通路から生垣までの間に広い空間があって緑の苔が美しく生えていて、ゆとりがある一軒の家が見える。

かつての建築主は炭坑で財をなした大阪の実業家、じつに七番目の別荘だったそうで、周辺に家が建ち始めるまでは、まさに絹の布でおおわれたかのような衣笠山の優美な姿が望めたという。

いかにも数奇者が建てた洛外の別荘にふさわしい茅葺の門を入

茶事のおり利用する腰掛待合から玄関を見る

　ると、石畳が右に折れて玄関に向かう。
　一方、左手の苔むした空間には、石仏と室町の頃かと思われる石がさりげなく置かれていて、その左にある竹の簡素な中門からは茶室に通じている。初代の夫人が表千家の茶をたしなまれて、多くの客人が楽しんだそうである。
　玄関の戸をくぐると、厚い古格のある板の踏み台が昇り口にあって、そう広くないが、派手でなく質素でなく、いかにも数寄な、ひんやりとした空間である。

格子戸を開け放すとひんやりとした空間が広がる

27　玄関

商家

　四条通より南は下京の地で、とくに烏丸通から堀川通にかけては、呉服を商う大店が並ぶ商業の街であった。綾小路通に面した杉本家は、享保三年（一七一八）に奈良屋として創業されたという老舗で、京呉服をここで仕入れ、主に千葉、関東方面へ販売をしていた。

　杉本家は、明治三年（一八七〇）に建築されたままの姿を今も伝える。表戸口から入ってすぐには店の仕入れをする「店の間」が両側にあって、それを抜けてからが、主が住まう居宅部分となっている。

　内玄関はすぐ正面にあって、出入りの商人や使用人が気軽に出入りしたのであろう。中庭を通って行く玄関は、やはりひんやりとしていて、

三畳の上がりの間から、左手に洋間、正面に客座敷、右手に茶室へと通じていて、さすがに大家らしく客を控える空間が広くとってある。

杉本家のある綾小路新町西入は、祇園祭の伯牙山(はくがやま)を担っていて、七月の祭日には、この表戸口に山の御神体とその装飾品が飾られる。

杉本家〔(財)奈良屋記念杉本家保存会〕
上／表玄関
中／表玄関の犬矢来など
下／住まいの玄関先
右／表玄関を入ってすぐの商いの空間

高台寺和久傳　表門から玄関へと導かれる。正月の餅花が飾られている

料亭

京都の目抜き通りである四条通が突きあたるところに、祇園八坂神社が鎮座している。そもそも八坂という地名は、東山より下る坂が、その社の南の祇園坂から三年坂に至るまで八本あったことに由来するという。

そのなかの一つ、下河原坂あたりには、豊臣秀吉の妻おねが、太閤の冥福を祈って建立した名刹・高台寺があって、閑静な佇まいを見せている。

高台寺和久傳はその一角にあって、数寄屋風の瀟洒な門が際立っている。丁寧に水が打たれた低い石段を三段ばかり上がると、磨きぬかれた黒石を踏んで玄関へと向かう。大壺に活けられた花、その奥に苔むした坪庭が見えて、奥行きを感じさせる。

車を降りて座敷に通されるまでの、ほんのわずかな時間ではあるが、いずれ運ばれてくる料理の素晴らしさを思い起こさせてくれる雰囲気である。

まずは眼で、美しい旋律の交響楽の序章を聞くようである。

高台寺和久傳　玄関の上がり口

高台寺和久傳
右／上がり口から表門を振り返ったところ
下／上がり口の襖を開け放すと、窓を通して坪庭が見える

窓障子
<ruby>障<rt>しょう</rt>子<rt>じ</rt></ruby>

風光を感じ、垣間見る楽しみ

打出の衣という平安朝の頃の言葉がある。出衣ともいう。宮廷でおこなわれる大饗の宴、五つの節句、それに加えての数々の祝賀の行事など、晴れのときに貴族の女君やそれに仕える女房たちが、縁側のほとりに御簾の下から衣裳の裾をわずかに出して、その出来映えを競うことである。

当時の貴族たちは何枚もの衣裳を襲ね着していた。高価な絹を華やかな色に染めて、春ならば濃い紅の上に、薄い透明な生絹を襲ねて桜色を表わし、秋ならば黄色に茜色を組み合わせて紅葉に見立てる、というように。四季折々に咲く花や草木の彩りのありさまをいかに衣裳に映すかを工夫し、それぞれに競い合ったのである。季の移ろいをいかに俊敏に感じ取るかが、教養の高さの判断になっていたからである。

京都に都が移されてから、およそ百年の年月がたち、藤原道長、頼通の父子が天皇の摂政・関白となって政治を動かし、我が世の春を謳歌していた頃、宮廷に集う貴族たちはそれまでの中国の唐の文化の影響から抜け出して、日本の自然風土に合った和様の文化を確立しようとしていた。『古今集』が編纂され、清少納言が『枕草子』を著わした頃である。

その時代の貴族の住居のありさまはどのようなものであったか。紫式部が『源氏物語』を綴り、日本の自然風土に合った和様の文化を確立しようとしていた。『古今集』が編纂され、清少納言が『枕草子』を著わした頃である。

その時代の貴族の住居のありさまはどのようなものであったか。紫式部が『源氏物語』を著わした頃である。

『源氏物語絵巻』がよいかと思う。たとえば「竹河」の二の場面。坪庭に桜の花が咲く、うららかな日の描写である。御簾は半ばくらいまで下げられていて、顔は直接見えないが、その時代の貴族の住居のありさまはどのようなものであったか。寝殿造のさまをつぶさに見るには『源氏物語絵巻』がよいかと思う。たとえば「竹河」の二の場面。坪庭に桜の花が咲く、うららかな日の描写である。御簾は半ばくらいまで下げられていて、顔は直接見えないが、二人の姉妹が部屋で碁をしている。縁側には侍女が並んで、その勝負の行く末を見守っている。右手の坪庭を挟んで向かい側の部屋には、貴公子が立ちすくんで、御簾越しに二人の様子を垣間見ている。高貴な身分のある姫君はみだりに人前に顔を見せないので、宮中における晴れの場でなくても出衣のようになって

桂離宮笑意軒の北正面、口の間の丸い下地窓

しまうのである。

また同じ絵巻の「東屋(あずまや)」の二の場面。光源氏の息子である薫(かおる)の君(きみ)が、恋しい浮舟(うきふね)の隠れ家を訪ねる場面である。薫は縁側に座って柱にもたれながら待っている。その後ろには板の遣戸(やりど)がある。中の部屋では襖(ふすま)を開けて顔をのぞかせる女房や、後ろ向きで顔が見えない浮舟の姿が描かれている。

こうした古画を見ていくと、平安時代の貴族の寝殿造は、縁側は庇(ひさし)の下にあるが、庭に面しては組高欄(くみこうらん)が並んでいるだけで、風も雨も入ってくる。縁側と部屋との境の長押(なげし)には、普段は目隠しとして御簾が掛けられていて、陽が暮れて暗くなると、屋根からは蔀戸(しとみど)が降ろされて真っ暗になる。この頃にはまだ和紙を貼った明障子(あかりしょうじ)がはめられている様子はない。細い木を格子に組み込んで枠をつくり、それに白く薄い紙を張り、敷居にはめ込んで引き違いに開閉する明障子になったのは、鎌倉時代になってからとされている。

それは、和紙の抄造(しょうぞう)の技術が発展してきたからといわれているが、美濃・越前などの地方の産地で生産が充実してきたからといわれているが、木の部材を細かく組み合わせる禅宗様(ぜんしゅうよう)といわれる寺院建築の技法が中国から伝わったことにもよるものと考えられる。木の竪子(たてこ)だけ紙を張った窓の出現もこのあたりであろう。

高台寺時雨亭〈しぐれてい〉
左上・下／藁葺〈わらぶき〉屋根、入母屋造〈いりもやづくり〉
の二階建で、上階は三方が開放された展望台

のいわゆる連子窓〈れんじまど〉は法隆寺の回廊にも見られるが、紙を張った小さな障子を付けて室内へ明りを採り入れようとした窓は、浄土宗の開祖法然の生涯を描いた『法然上人絵伝』に描かれているような出文机〈だしふづくえ〉からでは、と推測される。それは縁側に突き出してしつらえられた僧侶の個人的書斎といったもので、明障子がおのずから机より高い部分にだけ付けられていて、窓の形になっている。そこから手もとへ光がよく当り、読み書きには好都合である。

この時代のあとから盛んになる茶室には、障子窓はかなりの意匠性をもって作られるようになる。利休の師である武野紹鷗〈たけのじょうおう〉などは、北からの光だけが安定していて望ましいとしたが、利休は自らが創案した茶室には、窓をいくつか開けて明暗の世界をあえて作ろうとした。茶室に向かうとき、土壁にまず四角形や円形の窓があり、それに白い和紙の障子と竹に蔓〈つる〉を絡ませて格子に組んだ、その素朴な色と形にまず眼がいく。室内に座ると、紙に映る陽の光や木の葉の陰影に気づいて、時とともに移る自然の姿に思いをめぐらす。

左頁／一階の竈〈かまど〉と床の間

36

38

右頁・下／高台寺遺芳庵の、大きく丸い吉野窓

明治の終わりから大正にかけて、ヨーロッパからガラスが導入され、日本の家屋の窓に取り付けられるようになって、窓は大きく変貌（へんぼう）した。光は十分に通し、風や雨は完璧なまでに防ぎ、室内の温度の調節もそれまでとは比較にならないほど楽になった。

さらに鉄筋コンクリート、プレハブ住宅の普及により、プラスチックの雨戸があり、厚くて丈夫なガラスがアルミサッシにはめられてより強固となり、布のカーテンも掛けられる。人は自然の厳しさからは完全というほど逃れられて、快適な住まいが保証されるようになった。

だがその分、平安朝の人のように季節の移り変わりに敏感にはなっていないだろう。いとしい人の住まいを訪ねて、そのなりわいを垣間見る楽しみも失い、茶室に招かれて和紙を通して入ってくる柔らかな光と採光の仕組みに感心することもなくなってしまったのではないだろうか。

茶室

仁和寺飛濤亭は光格天皇が寛政年間に建てられた茶室で、仁和寺が旧くは御室御所と呼ばれた、天皇家ゆかりの名刹であるところから、ここを選ばれたのであろう。貴族の別邸のごとく、宸殿 林泉とも典雅な佇まいで、その東南の奥の小高い丘に茶室はあって、障子戸を開けると庭園と建物全体が眼に入る。

同じく仁和寺にある遼廓亭は、尾形光琳の作と伝えられる。

曼殊院の茶室には八つの窓があり、八窓席といわれ、色紙・連子・下地など茶室の窓の典型がそこにあり、明るい陽が差すと白い和紙に虹がわたるといわれている。

仁和寺飛濤亭
右頁・上／長苆〈すさ〉を
入れた錆壁の下地窓
左／月の出形の下地窓

次頁／曼殊院八窓席、
三畳台目の茶席に
八つの窓がある

禅寺

禅宗が中国から渡来して日本に根を下ろしたことは、日本の仏教に大きな刺激と変革をもたらしたが、建築と住居にも一石を投じているといえよう。中世よりのいわゆる書院造の形成に大きな影響を与えた禅宗様がそれである。

木組みに和紙を張った明障子、火灯窓（あかりしょうじ）（か）に代表されるように窓を多く取り入れ、これにも和紙を使用し、それまでの日本の建築には見られなかった採光と寒暖への配慮が行き届くようになった。

宇治黄檗（おうばく）にある萬福寺（まんぷくじ）は、三禅宗の中では最も遅く江戸時代初めに日本へ渡来した黄檗宗の寺院だが、その建築様式は中国のそれを色濃く残していて、源流を見る思いがする。

左・左頁／萬福寺の火灯窓〈かとうまど〉と丸窓

障子・窓

二條陣屋　上／身をよじるようにして上る隠し階段
左／細部意匠が美しい二階の小間

宿

もとは米屋と両替商を兼ねていた豪商小川家が、江戸時代に各大名が参勤交代の途中、京に立ち寄るようになった頃より、宿泊所にして門戸を開いたのが、通称二條陣屋である。

大名、高級武士の身の安全を考慮して、部屋それぞれに隠し所があるように工夫がなされている。能舞台も兼ね備えたお能の間には、障子に一段ごとに桐の戸が仕組まれ、その中にもう一枚桐戸があって、それを下段に降ろすと全体が板戸になる。茶室の水屋の奥の障子の向こうには人が隠れる空間があったり、まるで忍者屋敷のようなトリックが随所にあって、その工夫が窓・障子・襖などの造形のおもしろさにもつながっているのである。

二條陣屋の障子・窓
下はお能の間
一段ごとに桐の摺り上げ戸を設けた
障子には、防音の意味もある

角屋の障子
右上／檜垣の間
右下／扇の間
左／青貝の間

遊里(ゆうり)

京の遊里・島原は桃山時代の天正十七年(一五八九)、柳馬場二条に始まったといわれる。その頃より揚屋(あげや)(今の料亭)としてその中枢をなしていた角屋(すみや)。場所は六条三筋町、そして今の島原へと移転を余儀なくされたが、江戸時代のにぎわいはよく知られるところである。

角屋の建築物は、今も江戸時代の旧(ふる)い姿を伝え、客を迎える部屋には、多種多様な幾何学的な障子窓がはめられている。とくに青貝の間の欄間(らんま)や明障子(あかりしょうじ)は、組格子の竹や松皮菱などの意匠が凝らされ、客がその造形をあたかも庭先から眺めているようになっている。

上・左／富美代、大広間の腰高障子と坪庭の眺め

祇園・富美代は江戸時代から続く茶屋の老舗、かつては鴨川の河原に面した縄手通にあったのを、大正初めに今の富永町に移されたという。表通りの太い弁柄格子はその風格をあらわしているが、部屋の中の腰高の雪見障子は中庭の四季の風情を客人に楽しませるための配慮である。そのガラス戸は創建当時のままのソーダガラスで、微妙なうねりが見える。数十年もの間、座敷の客人に月の光を通してきたのである。

引手（ひきて）
釘隠し（くぎかくし）
欄間（らんま）

わずかな空間の美

京都の地に都が営まれてから、一千二百年がたつ。往時の住居空間というものは、どのようなものであったのだろうか。

都が整備され、ようやく落ち着きをみせ始めた平安時代の中頃、藤原氏を中心とする政治が確立され、貴族たちが華やかな王朝文化を構築していった。

紫式部が著わした『源氏物語』は光源氏という美しい貴公子をめぐっての長編恋愛小説であるが、彼らの華やかな生活の姿や住居空間をも垣間見ることができて楽しい。その物語が成立してから約百年後に描かれた『源氏物語絵巻』は、それらをつぶさに見せてくれて、わかりやすい。

たとえば「竹河（たけかわ）」の二の場面には、満開の桜の木が植えられた坪庭を囲んでの邸内の様子が描かれている。庇のある縁側には身分の高い貴族の姫君に仕える女房が三人佇（たたず）んでいて、そのうちの二人は縁側と庭との境に付けられた高欄（こうらん）にもたれかかるように座って、のどかな春の陽を受けている。高欄の組子（くみこ）のところにはそれを止める釘が打ってあるようで、その上は釘隠しで押さえられている。

縁側と部屋の境には太い柱が見えて、鴨居（かもい）からは濃い緑色の有職文様の裂（きれ）で縁取られた暖簾（のれん）が掛けられ、半ばたくし上げられた向こうには囲碁を楽しむ姉妹の様子が見てとれる。その上部は日本画の独特の手法である霞取りのような画法で省略されているが、蔀戸（しとみど）が上に上げられているのであろう。

この当時は外部の風雨を遮断するような引違いの雨戸というものがなく、格子の木組みに支えられた蔀戸を上下していた。

したがって、昼間の明るいうちは蔀戸は上げられ、部屋と屋外との間には今日のようにガラス戸がある

茄子形をした七宝の引手

わけでなく紙障子もなかったから、太陽の光や風をまともに受けていた。夏の暑いとき、冬の寒いときはかなりつらかったようである。
清少納言は『枕草子』の七十六段に次のように記している。

内裏の局、細殿いみじうをかし。
上の蔀あげたれば、風いみじう吹き入りて、夏もいみじうすずし。冬は、雪・霰などの、風にたぐひて降り入りたるもいとをかし。せばくて、わらはべなどののぼりぬるぞあしけれども、屛風のうちにかくしすゑたれば、こと所の局のやうに、声たかく笑ひなどもせで、いとよし。
昼なども、たゆまず心づかひせらる。夜はまいてうちとくべきやうもなきが、いとをかしきなり。

室内の様子を見るのには、「柏木」の二、「宿木」の一、それに「東屋」の二の場面がいい。柏木は、光源氏の妻である女三の宮に子供を産ませた罪の意識から病に臥せっている。それを夕霧が見舞っている様子である。そこは一段と高い畳の部屋になっていて、柱に囲まれた周りからは御簾と、壁代といわれる、布を数枚縦に縫い合わせた暖簾のような間仕切りで区切られている。さらにその左手には几帳、これは移動できる目隠しとでもいえるもので、絹の美しい裂でできている。さらには山水画を描いた屛風も置かれている。
こうして見ると、室内は暑さ寒さを防ぎ人眼を遮る調度が、かなり

55　引手・釘隠し・欄間

多く使われているのがわかる。「東屋」と「宿木」の場面では襖を半ば開いて、顔を覗かせる女房の姿が見えるし、「宿木」の場面では隣の部屋で囲碁に興ずる帝と薫の二人を襖をわずかにあけて垣間見る女房たちの姿があって、その奥には出入口である妻戸も見える。

こうして『源氏物語絵巻』を通覧していると、組高欄や鴨居には釘隠しが見えて、すでにこの時代からこうした装飾がおこなわれていたことがわかる。しかし襖の引手は詳細には描かれていなくて、どうも後の時代の窪みのあるものではなく、燻革か組紐のようなもので引いていたと思われる。

そしてこの時代の絵師の視点は、いずれも家屋をやや斜め上から見て、屋根や天井を透過して描く、いわゆる吹抜屋台という手法を用いるために欄間の存在が把握できない。わずかに『寝覚物語絵巻』の第四段の場面で、嵌め込みの襖障子が鴨居と上長押の間にあるようで、これが欄間の役目を果たしていたのか、あるいは平等院鳳凰堂に見られるような格子があったのであろうか。

いずれにしても平安時代のいわゆる寝殿造は大屋根のもとに柱があるだけの広い空間で、それを襖や障子を多用しないで区切るというつらえであるから、欄間はそう必要がなかったのであろう。そ

右頁・下／京都・大原の家
襖や板戸に嵌め込まれた骨董の引手と
同家の引手コレクション

の代わり壁代や几帳などの、布による間仕切りが室内に数多くなびいていた。

公家に代わって武士が政権を担う時代になると、いわゆる書院造という住居空間が確立し、区切りができて部屋割りが小さなものになってきた。それに用いられたのが襖、それに薄い和紙一枚を貼った明障子ができて、部屋ごとの間仕切りがはっきりとしてきた。ここに襖の引手、そして欄間というものが出現して、室町時代から桃山時代の茶の湯の発展における茶室のしつらえと相俟って、より装飾性が認められるようになった。

木と壁土と紙による日本の建物には、釘隠し、襖の引手、襖の上部の欄間というような細かな所にも、透彫や七宝など職人の繊細な技による装飾がなされていることに驚きを禁じえない。さらに室内の空間、たとえば屛風、襖などには四季絵、山水絵、名所絵が描かれ、目隠しとなる几帳には王朝人の十二単に代表される衣裳と同じように季節の色合いを写した、いわゆる襲の色目も応用されたという。

今日のようにガラスで遮断された中でなく、季節の光と風を受ける住居でありながら、なお室内に四季の風情を取り入れようとした日本人の感性は、どこに行ったのだろうか。

引手
ひきて

襖障子は、すでに平安時代の絵巻に見られる。絹あるいは板を張ったところに、大和絵の山水文様が描かれていた。

室町時代の書院造になって部屋が小さく区切られるようになると、引違いによって開く襖は、和紙を張った明障子とともに多用されるようになる。桃山時代には城郭建築の中でも多く用いられ、まばゆいばかりの金地に豪壮な絵画が描かれた。

茶室の空間では、それとは逆に簡素な美が尊ばれ、無地のものが用いられた。

襖や障子を引く引手は、平安時代には紐の類であったが、近世に至っては金属製のものを嵌め込

修学院離宮、客殿一の間
右頁／畳敷き広縁の板戸には、
囚われの身の鯉が網越しに描かれる
上／霞棚の地袋には、友禅の絵に
羽子板の引手が使われている

んで使うようになる。とくに桃山時代よりは、ガラス質の釉薬を掛けた七宝引手も用いられるようになった。それらはわずかな空間に赤・瑠璃・白など華麗な色彩を輝かせている。十センチ四方のわずかな空間にも、使う人の美意識が感じられて興味深い。

上・左／大原の家の引手コレクション

下／修学院離宮、寿月観一の間
左手二の間との境には
花菱の透彫〈すかしぼり〉欄間が見える

右上・右中／大原の家の引手コレクション
右下／曼殊院の瓢箪をかたどった引手

下／修学院離宮、寿月観の板戸

61　　引手・釘隠し・欄間

桂離宮　右／松琴亭一の間、石炉の上の袋棚
下右／月波楼、紅葉絹の障子に杼形〈ひがた〉引手が見える
下左／笑意軒、口の間濡縁にある杉戸の矢形引手
左頁／笑意軒、口の間の櫂形〈かいがた〉引手に竹と板羽目の欄間

釘隠し

釘隠しというのは、日本の建築の中で扉、鴨居、長押、高欄などの釘を打ち込んだあとの醜い部分を隠すようにした装飾品のこと。それはすでに奈良時代から見られるが、『源氏物語絵巻』に描かれた寝殿造の建築を細見すると、鴨居に六花弁のものが、高欄の手すりの部分には細長い花菱風な文様が見られて、かなり装飾的になっている。

これも桃山時代にはいっそう加飾されて、金属をくり抜いたいわゆる透彫で花文様をあらわしたものが登場し、それに真鍮メッキしたものもある。さらには引手と同様に七宝で多彩な色を付けたものや、陶磁器のものまで出現する。

江戸時代初めの武士で茶人でもあった小堀遠州は七宝文様が好きだったようで、七宝文の釘隠しがその地の寺や旧家に遺されている。京都の野口家は、かつて伏見にあった小堀家の旧家が移築された家で、今もその七宝文の釘隠しがはまったまま、遠州の香りを伝えている。

左／東寺の金堂　右／小堀遠州居宅を移した野口家書院の長押〈なげし〉。花菱文様は小堀家の家紋

右上／二條陣屋お能の間
右中・右下／大覚寺の高欄〈こうらん〉を飾る釘隠し
左上／曼殊院の小書院、富士の形に七宝〈しっぽう〉の雲
左下／修学院離宮、繊細な線描が施された釘隠し

引手・釘隠し・欄間

杉本家の座敷

欄間

鴨居から天井に近い長押までの空間に、木材を格子に組んだりさまざまな文様をあらわして装飾したものを欄間という。

その萌芽は宇治平等院鳳凰堂に見られる格子欄間で、扉が開かれるとその格子文様が見える。庭からはその欄間を通して阿弥陀如来像に接するようになっている。

だが、欄間が多く見られるのは室町時代よりのちの書院造になってからで、とくに桃山時代から江戸時代にかけての建築空間に華やかなものが多くなる。木に花鳥文様を彫り、それに顔彩を加えた多彩なものが神社建築に見られ、また一方では桂離宮に代表されるように、素朴な透彫で四季風物の文様を簡素に意匠化した欄間が、数多く遺されている。

上／曼殊院小書院、黄昏の間　角形の笠欄間と十六弁の表菊・裏菊の意匠
中右／修学院離宮の欄間　富士の形に七宝の雲の釘隠し
中左／野口家の欄間、笙（しょう）や太鼓が彫刻された、きらびやかな意匠
下／桂離宮松琴亭　一の間と二の間の境の欄間

高山寺石水院、装飾的な透彫〈すかしぼり〉の蟇股〈かえるまた〉

夏座敷

前頁／高台寺和久傳　窓に簾〈すだれ〉を掛けた夏の装い
左／吉田家の夏座敷　簾戸〈すど〉・簾越しの風と庭の緑が涼を呼ぶ

風を呼ぶ

　ある雑誌で、京都に長く住んでいる人たちが三、四人集まって何代か前からの家のなりわいとか、その生活ぶりとかを話し合って「京の住まいを語る」というような座談会に出席させてもらったことがある。

　その中の一人に、祇園街のお茶屋のおかみさんがおられた。先代のお父さんが仕事をしておられたときは、祇園街の四条通をはさんで北側に店があったのだが、今は南側の新開地に引っ越して来られた。その新しい店は、東西向きの家であるから、親不孝だと言われたという。

　京都の街中は、碁盤の目のように大路〈おおじ〉・小路〈こうじ〉が直角に交差している。それに沿って家が建てられているのだから、その向きは、東西か南北しかないのである。玄関が東か西にあって、両側にはさまれた状態で家が建っていると、夏になると朝陽は早くから窓に差し込んでくる。夕方になると陽が傾いて、長い時間、夕陽が差し込んでくる。風は南北に吹くことが多いから、さえぎられて蒸し暑い。夕陽の言葉どおり、京都の街はどちらかと言えば南北の家が心地よい。東西の家は夏暑く、冬は昼間に低い陽が入らないので寒いから、日常生活によくないというわけである。

　そのときにもう一つ、おもしろい話を聞いた。江戸時代の初めに建てられた桂離宮は、桂川という都の西の郊外を流れる大川のそばに建てられた貴族の別荘である。都の中なら、碁盤の目の規制を受けるけれど、このあたりになると自由で、離宮の建物の方向は真南ではなく、やや南南東に向けられているという。それは月見をするのに、月が出て来る方向に都合がよいということと、もう一つ、都ではいつも真南ばかり向いているので、別荘に来たときぐらいは普段とは違った光と風を受けてみたいということだそうである。

京都の人々は家の向きになぜ、とくにこだわるのか。三方を山で囲まれた内陸の盆地に造営された都は、とりあえず夏が暑いのである。加えて湿気が強くて蒸し暑い。汗はしたたり落ちるし、頭がぼーっとして、何もしたくないほどである。

ある旧い町家に今も住んでおられる奥様が夏の間、家にいるときは、通り庭や坪庭に水をまくのが一番の楽しみですと言われた。

このように暑い日が続くのに、京都人は避暑に出かけようとしない。準備からすれば六月から始まって、七月の終わりまでやっている。八月になると、盂蘭盆会がそれぞれの町内であって、十六日には大文字「五山の送り火」がある。

二十日を過ぎるとそれぞれの家であって、地蔵盆という、地蔵菩薩が地獄の鬼から子供を守るという信仰から生まれた、子供のための楽しい集いがある。避暑に出かけないのは、このように年中行事が多いせいかもしれない。

ともあれ、夏の暑さに耐える家屋のしつらえをしなければならない。家には道路に面したところに、もっと粗く太く大きい葭簾が立て掛けられる。襖・障子は簾戸・御簾に代えられる。部屋の区切りがなくなって広く見えて、風の通りがよくなって、いくらか心地よくなる。さらには葛の蔓から作った糸を機にかけた、いわゆる葛布に墨絵を描いたものを、座敷と庭の境に掛けておく。風がなくても、人が通るわずかな空気で揺れる。それを見て涼を感じるというものである。呉服商の老舗・杉本家には、繭から引き上げたままの、練られていない透明なままの絹、これは生絹と書いてすずしと読むが、これで織った透き通るような布が御簾の代わりに使われていた。表通りから細長い家の造りであるから、その中間あたりには、一、二か所鰻の寝床といわれるように、

簾の掛かる座敷から庭を望む
杉本家

小さな空間、つまり坪庭がある。縁の芝や草木が涼しさを添えるし、そこから風が入ってくる。これらは、かなり裕福な家の佇(たたず)まいである。

涼を呼ぶ工夫は、ここ百年や二百年のことではない。平安京が造営されて多くの人たちが都に住むようになった。その頃から夏の暑さには閉口していたようである。兼好法師が、『徒然草』第五十五段にいみじくも書いている。

家の作りやうは、夏をむねとすべし。冬は、いかなる所にも住む。暑き比わろき住居は、堪へがたき事なり。

深き水は、涼しげなし。浅くて流れたる、遥かに涼し。細かなる物を見るに、遣戸は、蔀の間よりも明し。天井の高さは、冬寒く、灯暗し。

平安時代の寝殿造や、中世の書院造は、今のような小さな間仕切りでなく、襖や障子の類も何処もかしこにもはめられていたわけでなく、家全体は広く開けられた空間であったろうと思うのに、この感想である。

それに、広い邸宅などには近くの小川から引かれた流水が庭をめぐっていたから、もっと涼が感じられただろう。

庶民にはこうした贅沢は許されなかったが、平安京の造営の時に、京の街中には堀川をまん中に、何本もの小さな流れがあった。室町川、洞院川など、鴨川をむりやり東へと追いやった名残である。こうした小川と、そこかしこに湧き出ている泉や井戸水と遊んで涼を呼ぶ工夫はいろいろと試されたであろう。夜になると、鴨川に床ができて、酒を飲みながら昼の暑さを忘れる。北山の貴船では渓流の上に床を置いて、山の冷気とともに食しむ。嵐山、宇治川には川船が出て水面を通る風を受ける。もっと身近なものでは、夕暮れになると家から床几を道際に打ち出しておくと、何処からともなく人が集まってあおぎながら世間話や囲碁・将棋に興じる。

避暑に出かけない京都人には、こんな工夫があった。

今は、巨大なビルから出る、冷房が排出した熱気と、アスファルトの照り返しで、ひときわ暑い夏を過ごしている。

74

吉田家　上／二階の板の間から簾越しに庭の気配をうかがう
　　　　下／簾戸をたてこんだ座敷から遠くに坪庭を見やる

夏座敷

暖簾(のれん)

暖簾の源流は古代の寺院や神社の門にかけられるつり几帳(きちょう)、あるいは垂幕(たれまく)であろう。平安時代の寝殿造に見られる、置く几帳や帷帳(いちょう)もその一連であろうと思われる。

やがて商業が発達すると、家紋や屋号を染め抜いた看板のような暖簾が出現する。

入口における目印のような役割とは別に、王朝の間仕切りのような役目をするのが内の暖簾である。麻のそれは、夏の暑さを和らげるのにいいものだが、この吉田家に見られるような、つるしておいて、人のわずかな動きの風を受けてさえ動き、涼やかさを感じるという葛布(くずふ)暖簾は、都人の優雅な知恵というべきか。

吉田家　下／揺れる暖簾越しに坪庭を見る
左頁／涼を呼ぶ葛布暖簾には、水にちなんだ墨絵が描かれている

簾戸をたてこんだ夏のしつらえ。杉本家八畳の間

簾・簾戸(すだれ・すど)

簾は葭、細く裂いた竹、素木の削ったものを、経糸を交差させながら編んでいったものである。夏のしつらえでは欠かせない。もともとは素朴な形であったのだろうが、平安時代の終わりに描かれた『源氏物語絵巻』などを開くと、竹で編み、周りを有職風な文様の織物で縁取った優雅な簾が見られる。これらは、障子のない時代であったから、夏だけでなく年中使われて、目隠しとして垂れ下がっている。

いわゆる垣間見(かいまみ)るという言葉は、男性が垣根や簾越しに女性を観察することで、この時代は顔をつぶさに見るのではなく、やや距離を置いて、その衣裳の色の重なりを見て、女性の美しさと教養を推し量ったのである。

簾戸(すど)も簾の一種であるが、障子や襖の代わりに用いられたもので枠があり、開閉式になっている。これもおぼろげに景色や人の姿が見えて、平安朝の男でなくても、眼を楽しくするものである。

杉本家　上／油団〈ゆとん〉の敷かれた座敷と前栽の境に生絹〈すずし〉の簾が掛かる
下左／しじら織の縁どりの生絹の簾
下中／素木〈しらき〉を細かく編んだ簾戸
下右／華やかな簾のぎざぎざ模様には、竹の節を利用している

杉本家　下／素木〈しらき〉を編んだ簾戸〈すど〉は美しく光を通す
手前に油団〈ゆとん〉の敷物が見える
左／座敷に敷かれた油団は、柿渋〈かきしぶ〉や漆を使った
夏の敷物。なめし革のような光沢がある

敷物

京の旧〈ふる〉い家では、畳の客間には羊毛の絨毯〈じゅうたん〉の類〈たぐい〉を敷くのが習わ

しとなっているが、夏の蒸し暑い時は何ともいただけない。

その代わりに藤を編んだり、網代（あじろ）に組んだものを敷くことが多かった。

なかには和紙を、柿の渋を接着剤として何枚も貼り合わせて、一枚の敷物につないでいく油団（ゆとん）というものも随分と使われたようである。アンペラとも言われたが、その語源はわからない。常の敷物であったといわれる。だが、この方が冷んやりとしているようで、時には気持ちがいい。

冷暖房が発達したために、近年はこうした床の衣替えをする家が少なくなって、家の夏の佇（たたず）まいも変わってきている。

夏座敷

高台寺和久傳　上／客間の籐の敷物。右手前は客に供する焼物のための囲炉裏だが、夏季には笹を入れて涼しげに演出する
左頁／簾・簾戸に囲われた二階の客間。籐の敷物が敷かれた、涼やかな空間

83

高台寺和久傳
上／床の間の付書院には、簾越しに柔らかな光がまわる
下／窓際にめぐらされた簾が夏の気配を涼しげに伝える

台所

前頁／井上家の飾り竈〈かまど〉

上／萬福寺の、食事の時を告げるために打ち鳴らす魚鼓〈ぎょく〉
左頁／高台寺時雨亭の、土間に据えられた竈〈かまど〉

聖なる火のあるところ

　中国の古来の自然哲学ともいうべき五行思想は「木・火・土・金・水」という五つの要素が互いに循環して、人間の生活の最も基本となることをうたっている。人間が自然界の一員として、日々の営みの中で欠くことのできない、また大切にしていかなくてはならないものであることを示している。今で言えばエコロジー、自然界の生態を尊ぶということであろう。

　木は火を生む。五行のまず第一の組み合わせは、木と火である。人間は唯一、火を使って物を調理する動物である。捕えた鳥、獣、魚の肉を火で焼いて食べる。摘んできた植物を鍋で水とともに煮て柔らかくする。羊や牛から搾った乳や、すりつぶした大豆を煮て得たタンパク質の液を温めて、チーズや豆腐にして食べる。木を燃やして火を起こし、それにかざすことから料理が始まったのである。

　台所、古くは料理を膳に並べてしつらえる所であったが、やがて火を燃やしたり、水を流す厨房とが合体して

86

こう呼ばれるようになったという。京都人は「だいどころ」の「ろ」を発音せずに「だいどこ」となる。京都の台所は玄関から裏へ一直線の通り庭があって、天井は二階の分までの吹抜けで、竈の中央に煙突のいかつい鋳物のいかついコンロが二つ三つ、流し台の横に並んでいた。ただそれは昭和三十年代のことであるから、風呂はまだ石炭を燃やし、暖房は火鉢しかなくて、燃料屋さんがそれらといっしょに、縄で束ねた薪も配達していた。というのは、祖母が御飯だけは久しく薪で炊いていたからで、夕餉に家に帰ると、竈の番をさせられた。火が燃えているのがおもしろく、時には湿った薪もあって煙が外に出るので涙を流しながらも、冬など暖かくけっこう楽しい時間であった。その頃はガスストーブなどがなかったから、ついコンロはもうガスが全盛で、厚い鋳物のいかつい

京都東山 山麓にある、北政所ゆかりの高台寺には、その山際に「時雨亭」「傘亭」という二つの小さな茶室が並んでいる。かつては秀吉が築いた伏見城にあったものを、のちにここに移されたといわれる。
「時雨亭」は藁葺屋根入母屋造の二階建で、一階は土間と板の間、二階に小さな部屋が二つあるだけの簡素な草

87　台所

大徳寺の大竈の上の長押〈なげし〉には、特大の杓文字〈しゃもじ〉、網杓〈あみじゃく〉、擂粉木〈すりこぎ〉などが掛けられている

庵風の茶室である（38頁）。静かな山里に庵を営んで住んでいる聖の生活、まさに「山居の体〈てい〉」をなしている。土間に竈が二つ並んでいて、炉の役目を果たしている。それも小さな鍋や釜がかかるだけの小さな土の囲いで、縄文時代や弥生時代の住居の復原模型を見ているようである。

親しい友が久し振りに訪ねてくる。鍋に米を入れてゆっくり粥〈かゆ〉でも煮ておこう。隣の釜には湯をたぎらせておき、まず茶を一服出してあげよう。心を許した男どうしだから二階の客間にいきなり上がらずに、いっしょに薪でもくべて暖を取りながら、茶を飲み、粥のでき具合を確かめながら話に興じてもよい。二人の顔には笑みがこぼれて、炎が揺らいで色艶のいい顔になっているだろう。身辺の余計なものをいっさい省いて、ほんとうに必要なものだけがあるという、男の一人住まいの理想的空間といえよう。

日本の茶道とも深い関わりのある禅宗の曹洞宗の祖、道元はその著書『典座教訓』において、食事を作って出す典座の職が、純粋で雑念のない修行そのものであるという、竈神の存在である。加えて厨房を守る護法善神として、京都の旧い家の台所には三宝荒神〈さんぼうこうじん〉、つまり仏教の三つの重要なこと、仏（悟り）、法（教え）、僧（修行）を守る神様が、荒神松と榊と灯明に囲まれて祀られている。竈に火が焚かれ、それが不浄を払うものであると。さらに同じ『赴粥飯法〈ふしゅくはんぽう〉』では、時間を惜しまず真心を込めて食事の支度〈したく〉に取り組むことが精進の道であるとも述べている。

そびえる愛宕山〈あたごやま〉に鎮座している火の神、愛宕神社の御符である。京の台所は、さまざまな神仏に守られた神聖な場所ともいえるのである。それに壁に貼ってある「火迺要慎〈ひのようじん〉」と書かれた紙は、京の西北、嵯峨〈さが〉の山の重なりの一番高くそびえる愛宕山に鎮座している火の神、愛宕神社の御符である。京の台所は、さまざまな神仏に守られた神聖な場所ともいえるのである。

現在、その場所には五行思想にいう木はなく、火はガスになり、炎のない電子レンジも幅をきかせている。竈に火を燃やして米を炊くとき、その炎の勢いをつねに注意していないと、消えたり、あるいはまたたく間に強くなって焦がしてしまう。今ではタイマーが作動し、熱が計算され尽くしたように回って、米

88

大徳寺の、煤で黒くなった焚口〈たきぐち〉

が炊ける。五行が循環しなくなり、火の炎が家の不浄を払わなくてもよくなってしまった。

先日、岩手県の安比（あっぴ）高原のあるお宅にお邪魔をしたときのことである。今日の夕食はバーベキューにしましょうということで、庭にはドラム缶を半分に切ったところに薪が一杯くべられて炎がたぎっていた。そこで主人から渡されたものは、近くの高原で青々と茂った草を食べている自然放牧の牛肉。それも二十センチほどの立方体、目方にして四百グラムもあろうというもの。三種類のタレが準備され、それを付けては火にかざして、焼けたところから食べる。強い炎で、肉にはおいしそうな焦げ味が付いていく。表面が焼けたところで、自らナイフで削って食べる。火にあたってそのタレの香りが肉の中にみごとに溶け込んで、口の中でもう一度広がっていく。食べたらまた新しいタレを付けて炎にかざす、ということを繰り返していく。

その亭主は一人一人にサービスをするのを省略するために、銘々に肉を焼いてもらう方法を考えついたと謙遜されたが、料理の神様といわれるほどの人だけに、三種のタレを作るのに、十分な思考と時間をかけておられた。

秋の高原の夕暮れに赤々と燃える炎を見て、心の通った料理を口に運びながら、ここには道元のいう「典座の精神」と、「人を招く心」が十分に込められているように思った。

90

竈に掛かる大鍋の蓋も黒光りして風格が漂う。大徳寺

禅寺

　京都市北区紫野にある臨済宗大徳寺。かつては京都五山の第一、南禅寺と並び称されたが、応仁の乱で焼失し、そのあと一休宗純によって再興され広大な伽藍が復活した。中心となる三門、仏殿と続く奥には、方丈と庫裡とが並ぶ。庫裡とは、厨房と寺務所とを兼ねた建物で、入ってすぐの土間には高い天井のもとに竈の焚口が五つ並んでいる。竈はそこからは見えず、壁の向う側にあって大きな鍋が掛けられている。その上の長押には、これまた大きな木の杓文字や網杓が掛けてある。

　創始者大燈国師のもとより、大きな寺の地位を長く保ってきた禅寺の名刹だけあって、修行僧の食事、あるいは特別な寺の行事のおりなどには、相当な人数の食事をこなしたのであろう。煤で黒変した焚口とその下の石組み、竈、調理器具のそれぞれに、素朴ながら力強い意匠性と年輪が感じられる。道元が典座こそ仏道修行そのものと説いた厨房の場が、まさにこれであろうか。

　今は年に一回、秋の大燈国師の回忌のおりに火が灯されるという。

92

大徳寺庫裡〈くり〉の竈と焚口は壁で隔たれている　右頁／大鍋・大釜の掛かる竈　上／焚口の石組み

町家

　西洞院綾小路通を東に入った杉本家。かつては呉服商の大店、いわゆる豪商であった。ここを中心にこの一画は杉本町ともいわれる。分家筋、勤務する職員、さらには出入りの染色加工業者などがこの一角に住んでいて、何らかの連帯を保っていたからである。
　京の町家の台所は、ふつう一間幅の通り庭の中にあるのだが、杉本家はさすがにその倍はあって、天井の高さは三階分もあろうと思われる。
　見上げると東・南・北の三か所の明障子から、強く時には淡く光が差し込み、梁・束・貫を組み合わせた小屋組の直線の重なりが、どの方向から見ても、美しい幾何学文様をつくり出している。
　かつて竈の数は今の倍もあったそうで、煙と湯気のたち込める広く高い空間を、多くの従業員の食事や来客の茶の接待で働く人たちが、慌ただしく立ち振る舞っていたのであろう。

杉本家の台所　上／煙出しが開け放たれた天井　下／南北に抜ける通り庭の奥に竈がある

竈脇から南側高窓の明障子を見上げる

杉本家　右／台所を守る護法善神・大黒さん
下／竈のことを「おくどさん」と呼ぶ
以前は焚口が八つある「やつくど」だった
左頁／通り庭を二分する仕切り塀

郊外の民家

嵯峨大覚寺の近くにあって信徒総代を長く務める井上家は、かつては広大な田畑、山林を有する豪農で、今の茅葺の建物もおよそ三百五十年は経っている。台所は広い土間で、七つの焚口をもつ円弧状の白い竈がある。

一般に竈は黒色が多いが、ここでは自家の竹林のかなり深いところにある白い粘土を掘り上げて造ったという。なめらかな曲線は美しく、製作

井上家の台所
上／なめらかな曲線の竈は椿の葉で磨かれる
左／七つの焚口をもつ竈。いちばん大きな飾り竈は正月用のもち米を蒸すためなどに使われる蒸し竈で、その前の筵〈むしろ〉の下は室〈むろ〉

した職人の腕の高さが感じられるが、とくにその表面の艶は、椿の葉で磨くという技が生かされている。

右端の大きいのはいわゆる飾り竈で、常に荒神松と榊が飾られていて、正月用の餅搗きの時には、米を蒸すのに使われるという。

広い土間の一部に石で囲まれた半畳ほどの空間があり、ここは新年を迎える大晦日の夜に火を焚き、深夜除夜の鐘が鳴ると、この火を松明に移して、近くの松尾神社に詣でる。京のゆかしい地に栄えた旧家ならではの佇まいと行事、いつまでも続いてほしいと願わずにはいられない。

右・左頁／井上家の台所　七つの鍋や釜は、汁をつくる、湯を沸かす、米を炊くなど、それぞれに使い分けられる

井上家　下右／柱に貼られた「火迺要慎〈ひのようじん〉」の紙は愛宕神社の護符
下左／土間の一隅に、石で囲まれた火を焚く場所「長者火〈ちょうじゃび〉」が設けられている

101　台　所

上右・上左／京見峠茶屋の竈に掛かる、黒光りした釜
左・次頁見開き／京見峠茶屋は明治の中頃まで、峠越えの旅人が宿泊する宿でもあった
家の造りは、江戸時代の様式をのこしている

峠の茶屋

　京の街から北の日本海の丹後・若狭の海へは、三本の街道がひらかれている。そのうちの西北に向かう周山街道は、京北町・美山町を抜けて日本海へと続いている。京の中心部からは、福王子から高雄へと車の道ができて便利になったが、かつては鷹ヶ峰から京見峠を越えて杉坂に抜けるのが近くて早道だった。

　京見峠はその名どおり、京都の街を見下ろせる位置にあって、その眺望は素晴らしい。そこに一軒茶店があって、かつては「提灯屋」と称していた。京へ上る人、あるいは京から下る旅人が一休みしたり、時には宿泊もしていった。そうした客に提灯を貸したため、その屋号となったという。

　今は北山をハイキングする人たちが立ち寄ってにぎわっているが、まだかつての面影を残す竈が健在で、冷たい空気の流れる山の家にあって、人々に暖かな空間をくっている。

102

腰の高い「たかくど」と呼ばれる竈には護符が置かれ、松と榊が供えられている

坪庭

前頁・左／宇津木家の坪庭
左は二階からの見下ろし

囲まれた空間

京都に住んでいると、毎日の暮らしが庭というものに深く関わりをもっているような気がしてならない。前にも書いたことだが、私が三歳から十歳をすぎる頃まで暮らしていたところは、洛南伏見の大亀谷という静かな住宅街だった。谷という名称からしてわかるように、東山三十六峰の南端、深草山と桃山との間にあるなだらかな丘陵地帯である。京都の市中の、いわゆる町家とは違って、大正時代から昭和の初めに住宅地として開けたところで、その頃に富を得た人たちが京の街中の碁盤の目に制約されずに、大きな家をのびのびと建てたいと思って選んだ土地であった。

私の家族は、そうしたいわば郊外の豪邸の二階を間借りしていたのである。その敷地は三百坪はあるという広さで、建物の南に面した庭だけでも二百坪近くは優にあった。庭の中央には枯山水風の石組みがあり、その周囲は大きな樹々で囲まれていた。子供にとってはまさに山あり谷ありで、かくれんぼうなどには大きな石の後ろは格好の隠れ場所であり、また木登りなども楽しかった。春には椿・桜が咲き、秋には椎の木の実を拾ったりしていた。子供心に豊かな空間にいるという思いがあった。

そのあと十一歳の頃にもっと南に下がった宇治川のそばにある家に引っ越しをした。そこは間借りではなく二階建の長屋の一軒家だったが、それまでの家とは比べものにならないほど小さかった。東西に建っていた長細い家は、一番奥に十坪ほどの小さな庭があるだけで、藤の木が西陽をよけるように植えられていた。まだ戦後の余波で食糧が十分には得られない時代だから、鶏を飼う小屋と、石炭と俵が入った小さな小屋があり、庭と呼べる平地は、まさに猫の額ほどであった。

料亭・富美代の、石も土も苔〈こけ〉で緑に染まる坪庭

さきに住んでいた、南北にゆとりをもって建てられ南側に広い庭がある家と、東西に細く建てられた長屋造りの家とを比べると、夏冬のしのぎやすさは問題にならなかった。このことは五十年以上経っても、よく憶えている。家というものに、いかに周りの空間が大事なのかということを、子供ながらに日々の生活からなんとなく感じていたのだろう。

庭というものは洋の東西を問わず、もともとは神を祀る儀式の場であった。やがて人間が住居を定めて日々の暮らしを営むようになると、ある一定の囲いをしてそこで農作物を栽培したり、家畜を飼ったりするようになる。

さらに身分の差ができて、王族や天皇というような象徴的な人物があらわれてくると、そこは雄大な樹木が茂り、美しい花が植えられて心安らぐ場所として整えられるようになる。

その一方で、だれもが簡単に出入りできる場所ではなくなって、塀を作らざるを得なくなる。権力の争いが熾烈になると、より強固な壁が築かれ、周囲には堀がめぐらされる。

坪庭とは、もともとは巨大な建築物が並んでいるところの、いわばつなぎの部分であったという。その建物と建物の間にできた空間、中庭に桐・萩〈はぎ〉・楓〈かえで〉・桜などの植物を植えて、それを観賞したことに始まるといわれる。

「坪」の文字に「壺」があてられることがあるが、これには通り路の意味があるといわれている。それより、私などは建物によって囲まれて、あたかも壺の中にいるような気分になるからではなかろうかとも思う。

農家の庭先に収穫した作物を運んで脱穀している風景はよく見かけたものだが、稗〈ひえ〉であれ粟〈あわ〉であれ米であれ、それらの食糧を納めておくものは古代より陶製の甕壺〈かめつぼ〉であったのだから、その中に神が宿っている

という思いがあっても不思議ではなかろう。

大きな建造物を建て、その中に住まうとなると、神を祀る場所を庭に求めて、そこを美しい自然の風景を凝集したかのような場所に造って、崇（あが）める。

中世鎌倉時代に禅宗が渡来して、やがてその影響のもとに茶道が発達していった。そこには四畳半、三畳という小さな草庵を建て、市中に山居を営むという形が確立されてくる。建物も小さくなれば、庭も当然のことながら狭くなる。都市化した街にふさわしく、凝縮された世界がここに確立されたのである。

江戸時代に入ると、富を得

吉田家の坪庭、座敷からの眺め

　加えて、表の売場、客を迎える応接室、そして寝起きする私的な場所とに区切りがあり、そこへ坪庭的な、光が上から入り、植物が植えられた心なごむ空間が必要になってくる。それだけの場所だから、坪庭なら一坪か二坪の小さな庭となる。

　田舎の農家を訪れるようなとき、南向きの庇の長く出た軒下の前に、広い何の飾りもない平坦な地があって、そこには収穫された豆や米などが茣蓙の上に広げられているのを見ることがある。まさにこれが庭の原点であると感じ入る。

　だが京都の街中にいて、時には、禅寺を訪れてみごとに手入れされた枯山水の小庭を見ながら佇んでいると、これもなんともいい場所にいるわいと思う。また京の町家を旧いままに守っておられる家にお伺いして、庭に面してしばし歓談していると、さすがに京の町人はいいものを遺してくれたと感心して、そこからなかなか離れがたい。

　それにしても、京都も高いビルが無節操に乱立してきたものである。これでは神様も、おちおち座っている空間がなくなってしまいそうである。

た町人も、たとえ茶道に親しんでいなくても、自らの家にそうした空間を必要とする。なぜなら、京都の街は玄関の間口の広さで税金をとられたから、必然的に間口は狭く、奥行は長くという構図になってきたからだ。

町家(まちや)

京の町家は間口が狭く、奥行が長いところが多い。

これは碁盤の目のように道路が造られ、加えて間口の幅が広くなるほど税金が高くなる、ということからきている。

家の中央部あたりには必然的に陽の入らない暗い部分ができるために、二、三か所に小さな、いわゆる坪庭が造られた。

ここには、昼間は陽の光が入り、夜は灯籠(とうろう)に火がともされる。小さくとも樹木が二、三本、苔(こけ)むして緑

吉田家の坪庭
上／二階からの見下ろし
左／玄関の上り框〈あがりがまち〉から見る

が豊かで、人の眼にやさしく、また夏などは涼しげに見える。

　二方、三方からの眺めも考えての作庭がなされ、四季それぞれに変わった景観も見えて、朝な夕なの陽光や風雨の色香も感じられる空間となっている。

　冬のある時、祇園(ぎおん)のお茶屋で酒を酌(く)んでいたら、小さな坪庭に雪が舞って、苔の上に淡く白く積もってきたことがあった。小さな空間とはいえ、まさに季節の美しさに触れているようで楽しいひとときであった。

宇津木家の坪庭
右頁／右手は白い漆喰〈しっくい〉壁の蔵、左手は座敷、細長い坪庭に瀬戸焼の園路が延びる
上右／坪庭にしつらえた蹲踞〈つくばい〉
坪庭は茶室の露地となり、待合ともなる
上左／苔〈こけ〉むした井戸の足元
下／茶室の躙口〈にじりぐち〉から見る蹲踞と灯籠〈とうろう〉。左上の袖垣〈そでがき〉の裏には茶事の水を汲む井戸がある

禅寺

平安時代の天皇・貴族たちの住まいである寝殿造の広い庭には、あたかも名所や美しい自然の景観をそのまま写したかのような池泉式の庭が多く見られた。室町時代、武家の社会が確立されて禅宗の寺院が多く建立されると、それまでの庭とは違った、いわゆる枯山水が主流を占めるようになる。

敷地は狭くなり、かなり大胆に省略をした形態をとり、それを観賞する側の思いによって、自然の景観の一部をあらわしているかのようになってくる。日本最古の庭園書といわれる『作庭記』には「池もなく遣水もなく」と記されたように、白い砂には波の形をつけて海とみなし、岩を置いて島を、高い石を立てて山と見立てるという表現である。

あたかも色彩が墨一色で表現される水墨画の世界と共通するものが見られるが、古くより墨に五彩ありといわれるように、そこから自然の美しい色を想起するのであろう。

大徳寺龍源院〈りょうげんいん〉の枯山水〈かれさんすい〉
左頁／方丈〈ほうじょう〉の東にある「東滴壺〈とうてきこ〉」は砂と石で描かれた深遠の世界
下／庫裡〈くり〉の書院南側にある石庭「滹沱底〈こだてい〉」の阿吽の石は聚楽第の遺構といわれる

119　坪　庭

大徳寺孤蓬庵〈こほうあん〉　上/書院前の坪庭、灯籠〈とうろう〉の足元には蹲踞〈つくばい〉がある
左頁/砂と手水鉢〈ちょうずばち〉だけの坪庭。回り廊下の一隅にある井戸は、
朝夕にすすぎのために使われる。機能的な坪庭

大徳寺大仙院〈だいせんいん〉の東司〈とうす〉前の、
景石と椿、井戸が配される簡素な坪庭。
大仙院には室町時代を代表する枯山水がいくつかあり、
後世に多大な影響を与えたといわれる

123　坪庭

大徳寺龍源院〈りょうげんいん〉の石庭「滹沱底〈こだてい〉」にある井戸の風情

祇園会
　ぎ
　おん
　え

前頁／月鉾〈つきほこ〉の天井
左／函谷鉾〈かんこぼこ〉の屋根に立つ真木には榊のひと群れ

みやこの機能

人間がこの地球上において、生活していくなかで最も大切なことは、自然への畏敬と畏怖の念である。野や山に生育している木の実や草花を採集して歩いたり、野山を駆けめぐって野獣を追いかけ狩猟する、きわめて原始的な生活をしていた時代には、風が強く吹き、雨が激しく降り続くと、自らの命の危険性を感じたであろう。冬、雪が激しく吹雪いてつくような日々が続くときや、夏、雨が降らず大地が焼け付くようなとき、いつまで生き永らえられるだろうか、という思いにかられたはずである。

作物を作り始めてからは、とりわけ一年の季節のめぐり合わせを大事にした。春に種を蒔き、苗を育てる前には、その年の風雨が順調であるようにと祈り、秋になって作物がたわわに実れば天に感謝する。このような習わしは形が変わりこそすれ、地球上のどの地域でもおこなわれてきたであろう。

日本では春の祭、秋の祭がそれにあたる。村という小さな単位で人々が集まって、鎮守の森の神様に祈り感謝し、物を捧げ歌い踊って、その意をあらわす。日本のように稲作を専らとする国では、原初の田楽がそれであろう。夏の祭は作物の育つ過程でおこなわれる。豊かな水と強く照りつける太陽が実りの条件。だがその逆もある。梅雨が長く続き間断なく雨が降ると、川は氾濫し田畑を洗い、家屋を流す。水は恐怖となる。

今から一千二百有余年前、三方を山で囲まれた京の地に、中国・唐の条坊制をそのままに写して都を造営することが計画された。都の真ん中には堀川という大川が流れていた。だが、天皇が居を構え政治の中心となる大内裏〈だいだいり〉へ、南から真っすぐに通じる朱雀大路〈すざく〉のすぐそばに大川が流れていることは、この都市計画にそぐわなかった。北の山からの流れはむりやり東に迂回させられた。それが今の鴨川である。川を人工的に曲

祇園会

巡行の先頭に立つ長刀鉾〈なぎなたぼこ〉の
天井を彩る金地着彩百鳥図

げるという、自然への畏敬を忘れたつけはたちまちやってくる。建築するために、大量の樹木が伐採された。北山は保水する機能を失い、大量の土砂が鴨川に流れこんでくる。東へと曲げられた川は、やはり脆弱で、堤防は崩壊し京の町は水害に見舞われ、多くの疫病人を出すこととなる。

祇園会（ぎおんえ）は、豊作を祈るそれまでの祭とは少し違って、日本で初めての都市における祭である。疫病の流行を鎮める御霊会を起源とし、梅雨のとき大量に雨が降らず鴨川が氾濫しないことを祈り、民衆が真木に桧（ひさかき）の葉を付けた標山（しめやま）を立てて、神輿をかついで神泉苑（しんせんえん）に詣（もう）でたのが始まりで、いまに続いている。

やがて都は落ち着きを見せ始め、郊外をはじめ各地の農産物や特産品が流通するようになり、商品経済が確立してくると、朝廷の政治とは掛け離れた所で、独自に商売をする人たちが出現してくる。現在の室町通、新町通のあたりには富をたくわえた人々が軒を連ねるようになり、町通りと称してにぎわいを見せる。祇園会は町人が起こした祭であり、それを担うのは、おのずとそこの裕福な人たちが中心となり、華やかになっていく。

この頃に描かれた『年中行事絵巻』には、祇園会の様子が見られる。田楽（でんがく）の法師が笛や太鼓を鳴らしながら踊っている。御幣（ごへい）を付けた大きな竹を持って、扇を広げながら道を先導している男がいる。そのあとに公家のような姿をした人が馬に乗り、絹のような布で飾った風流傘（ふりゅうがさ）を差し掛けられている姿もある。舞楽の舞人が数名、長刀（なぎなた）に小さな幡（はた）を付けた棒を肩にかついでおり、神輿がその後ろに四基続いている。大きな車の付いた鉾はまだ登場していないが、現在の長刀鉾の原型のような形が見られ、演芸と祭礼が合体して、貴族と庶民との一体感も見て取れる。

祇園会は時代がたつにしたがって、華美な行列がおこなわれるようになり、公家・武家そして主役たる町人が三位（さんみ）一体（いったい）となって発展していく。

鎌倉時代から室町時代にかけては、今日のような巨大な鉾が出現

129

船をかたどった船鉾の艫〈とも〉には黒漆塗り螺鈿〈らでん〉飛竜文の舵〈かじ〉がつく

山には舞台が設けられて、その上でさまざまな芸能もおこなわれるようになる。さらに鉾や山を持つ町それぞれが華やかさを競うことも、年ごとに激しくなる。都最大の祭であるばかりか、全国にまで聞こえる都市の祭礼の先駆けとなっていく。

応仁の乱という長い戦乱はこうした行事さえ三十年近くの間中止を止むなくしたが、やがて復興して再び往時の姿によみがえるときがくる。そのとき京の街には、信長・秀吉といった戦国武将が上ってくる。ヨーロッパのイスパニアとポルトガルに始まった大航海時代の幕開けは、アジアの東の小さな島国までその波を打ち寄せてくる。博多・堺・長崎などの港には中国の明の文物はもとより、南蛮人のもたらす、ペルシャやインド、そしてヨーロッパ大陸からの珍しい産物がやってくる。それらの多くは都、すなわち京の街へと運ばれてきて、権力を担う武将、そして経済の発展により富を蓄えた商人たち、祇園会を支える人々の眼を大いに刺激していった。

現在の祇園会の鉾や山の装飾は、こうした桃山時代から江戸時代初めの、日本が国際化を促される時代に確立されていったといえる。山や鉾には中国周辺の遊牧民が織った絨毯や、ペルシャ・インドの絨毯が掛かり、加えてヨーロッパの壁掛、日本の画人たちの絵と、国際色豊かな飾りが一見無節操に飾られている。これを意匠の統一性がなく、方向付けが悪いと思う向きもあるだろう。しかし今の東京やニューヨークの街を見てみると、イタリアのファッションがあるかと思えば、パリやロンドンのものを扱う店もある。日本の呉服店もある。料理店もまたしかりで、世界各地の味が楽しめる。世界のなかで、その時代に突出した都市は、世界中の産物が集まる坩堝と化し、国際色豊かなものになっていく。これが都市の機能といえるものである。

祇園会の意匠は、十六世紀の終わりから十七世紀の京都の、都市としての繁栄の証でもある。

左頁／朱漆塗りの高欄〈こうらん〉をめぐらした船鉾　上／船鉾の高欄

色と形

祇園会の色は、と聞かれれば「赤」と答えなければならないであろう。

旧暦の六月、梅雨が明けた強い太陽のもと、巨大な鉾と山が動くとき、衆目が引き付けられるのは光り輝く赤の色ではないだろうか。

その頃の町人は競って、インドやペルシャの絨毯や更紗、ギリシャ神話に登場する人物が綴られたベルギー製の壁掛、そして中国明時代の綴れなどを求めた。現在は退色して黄茶色に変色しているものもあるが、その多くは赤であった。

この強烈な色彩こそが、そのおりに来日して祇園会を見物したヨーロッパ人をして、凱旋車と言わしめた巨大な鉾と山の装飾としてふさわしいものであった。都の人々は南蛮渡来の赤に魅せられ、それまでまったく眼にしなかった異国情緒豊かなイスラム文様や、ヨーロッパの意匠に驚いたことであろう。

やがてそれは、京の西陣の織屋、堀川の染屋、そして画人たちをも大いに刺激したのである。

132

函谷鉾〈かんこぼこ〉 右頁／金色の御幣〈ごへい〉と
16世紀ベルギー製のゴブラン織のタピスリィを使った前掛〈まえかけ〉
上／破風〈はふ〉の内には、中国の故事
「函谷関の鶏鳴」にちなんだ鶏が描かれている
下／裾幕の金具と飾り

月鉾　左・下／前掛は、
　インド製の華麗な絨毯〈じゅうたん〉

月鉾　上／軒桁〈のきげた〉の
貝尽くしの飾り金具
左／天井の扇面散図〈せんめんちらしず〉
は天保6年（1835）の作

137

上・下／太子山〈たいしやま〉は知恵の守り

祈り

祇園会は祇園八坂神社の神事である。祭の間、神は社から、現在は四条寺町にある御旅所へ来られる。そこを鉾や山が通って、囃子やその飾りをお見せするわけであるから、それらの車は神に捧げる神聖なものとして扱われる。

屋根には真木が高くそびえ、それには神に捧げる榊の葉が付けられ、胴の四方には同じく紙幣が掲げられ、華美なものは金色に輝いているのもある。

巡行を待つ宵山〈よいやま〉の街角
右上／杉本家の飾り
左上／月鉾の装飾品を収める蔵の、
紙幣〈しで〉を下げた注連縄〈しめなわ〉飾り
右下／長刀鉾の前に置かれた角樽〈つのだる〉
左下／鯉山〈こいやま〉の装飾品を収める蔵

次頁／鯉山の町内にしつらえられた祭壇

祇園会

140

141

飾る

　祇園会(ぎおんえ)は鉾町(ほこまち)山町の人々の年中行事のなかでも最大の晴れの日である。家々では道路に面した格子(こうし)や戸を外して開け放ち、家の中を道ゆく人々に公開する。そこには所蔵する自慢の美術工芸品が飾られる。美しい絨毯(じゅうたん)を敷き詰め、御簾(みす)を垂らし、屏風(びょうぶ)や花生(はないけ)、旧(ふる)い衣装などを飾って、自らの美意識を誇示するのである。別名屏風祭といわれる所以(ゆえん)である。

　祇園会は隣の町内に負けまいとする見栄と、隣の家よりも豊かであるという家と家の誇りが交錯している。都の町人は祭において、自らの力と感性を示したのである。

上・下・左頁／織物や屏風を公開する
吉田家のしつらえ

143　祇園会

橋弁慶山の提灯〈ちょうちん〉

II
みやこの街と建築を彩るデザイン

美しい京の街へ

　夏のある日、新しくなった京都駅のいちばん高い階に上げていただく機会があった。そこから北を望めば遥か遠くに北山の峰々の重なりが見え、東北には比叡山、そこから右手に東山三十六峰が続いている。西北には愛宕山、嵯峨嵐山と、いまさらながらとも思うけれど、三方を山で囲まれた京都盆地の姿が見て取れておもしろかった。

　しかし、この新装なった京都駅も、遠目からは巨大な軍艦がそびえているようにも見える。その建設当初から古都の玄関にふさわしいかどうか、激しい論議を呼んだものだった。

　そもそも平安京が造られたときに、宮城を取り巻く城壁の南正面の門、朱雀門にいたる、いわばメインストリートの朱雀大路には、東西に走る九条大路と交わる地点に、大内裏に通じる朱雀大路があった。平安京という王城を鎮護するために、その羅生門を挟んで東と西に東寺（左寺）、西寺（右寺）が建立された。唐の長安の都をまねて造られた平安京の条坊制であったが、その後この朱雀大路より西は湿地帯のために発展せず、東側が都の中心となっていった。したがって南北の重要な通りは、東寺の東側から北へ延びる東大宮大路、西洞院大路、東

洞院大路などであった。

鳥のように、あたかもこの現代版洛中洛外図のごとき景観を南から北へ向かって眺めようとすると、まず目につくのは京都タワーの醜さである。これも建設当初から論争を呼んだが、数十年の歳月を経て、あらためて視点を変えて上から見ると、なお一層、の感をぬぐえない。

今の京都駅は、東西ではほぼ八条通と七条通の間、南北では西洞院通と東洞院通の間に位置している。そしてその中間に、その後のメインストリートともいうべき烏丸通があって、駅の正面にぶつかっている。したがって京都駅は、今の京の都大路の、さながら羅生門のようでもあり、その高所からの見晴らしは、東寺の五重塔からの眺めに近いといってもよいだろう。

東寺は初め、官営の寺であったが、それを維持しあぐねて、時の嵯峨天皇が弘法大師空海に託し与えたものである。空海はここに五重塔、講堂などを建立して寺を整え、貴族から庶民にいたるまで都人の信仰を広く集めたのである。

東寺の塔は建立当初、五重の屋根の甍は黒と茶のまだらであったはずである。高欄、柱は朱塗り、連子窓は緑青で彩られていて、かなり派手なものであっただろう。明治以降はどこの社寺もそうした彩色がされなくなり、瓦は黒一色に整えられ、窓や柱は無垢の木の茶色となっているが、その全容は雄大で、かつ優美な姿は見る人を感動させる力をもっているように思う。京都タワーとはまったく比べものにならない。

京都駅の十一階の眺めで、まず近くから目立つのは、東西の本願寺の甍の雄大さと黒一色の美しさ

147　美しい京の街へ

である。だが思えば、これも桃山時代に秀吉が大坂から移して、さらに家康の頃に東と西に分割させたのだから、そう古くからの眺めとはいえないかもしれない。

その東西の本願寺の大伽藍を見ながら周りに眼を移すと、これでもかといわんばかりに高いビルが建ち並んでいる。それも高さといい色といい意匠といい、それぞれ自分勝手に作り上げていて、周囲との調和などは一切考えられていない。なかにはどぎつい文様、けばけばしい色調の看板やネオンもあり、いかにも目立ったものが勝ち、という感じさえ受ける。

かつての私の子供の頃のように、わずかに高いところから眺めれば、格子状に延びる大路小路にそって黒い瓦が整然と並ぶという京都は、もうどこにも望めそうもない。

この原稿を書いているのは八月十六日、大文字の送り火の日である。これは中世より始まった行事で、お盆に精霊を迎えたり送ったりする習わしが、京都の街を囲む五山で行なわれるようになったものである。

もともとは大内裏から移った今の京都御所からよく見えるように配慮されたものらしいが、高いビルが乱立して、今はもう一か所にいて五山すべてを見通せる場所はほとんどなくなってしまっている。幾十年か前のことだが、その京都御所の西に小さな事務所を借りていた。新町通下長者町上ルというところで、かつては名の通った長者が住んでいたところらしい。室町時代には将軍邸があり、そこに出入りする典薬頭、装束司、絵師、御菓子司などが軒を連ねていたところである。

事務所は四階建のビルで、その頃はまだ高い建物も多くなくて、見晴らしはよく、大文字の送り火

桃山時代、豊臣秀吉は街の中心に御土居をめぐらして洛中と洛外を分けて、京都の街を再生した。そのときには天皇を迎える聚楽第を築造し、方広寺には大仏殿を造った。だが、秀吉はこうした豪華で巨大なものばかりをむやみに建てたただけではなく、街の整備にも怠りはなかった。その頃来日していたポルトガルの宣教師ジョアン・ロドリーゲスは、その著『日本教会史』に次のように記している。

「全市民が二階づきの家の正面を杉〔檜か〕の貴重な木材で造るよう命じられ、皆がすぐに実行したので、道路が大きくて広い道路がついていたのとともに都市全体がたいへん美しくなった」

「都という都市にはきわめて広い道路がついていて、この上なく清浄である。その中央を流れる小川と、泉のすばらしい水が全市に及んでいて、道路は日に二度清掃し水を撒く。従って道路はたいへんきれいで快適である。人々は各自の家の前を手入れし、かつ、地面に傾斜があるので、泥土はなく、雨の降った場合にもすぐ乾く」

その時代ではまだ黒瓦は貴重であったのだろう。秀吉の死去したあと、およそ二十年後に描かれた備前池田家伝来『洛中洛外図屏風』を見ると、内裏、二条城、伏見城などの城郭、それに大寺院、大邸宅と思われる建物には瓦が描かれているが、一般の民家には板葺、柿葺が目立つ。家と家の間には卯建があって火事に備えている様子がうかがえる。なかには三階建ほどの高さの白壁の蔵がところにあり、これも防火を考えてか、瓦がのせられている。しかし一つの町内のブロックを見ると、

軒と軒、棟と棟が整って、美しい。いずれも統一感があって、京の都は再び繁栄を迎える。これとても絵空事とは思われない。こうした秀吉の都市計画のおかげで、京の都は再び繁栄を迎える。

しかし、宝永五年（一七〇八）、油小路通姉小路あたりから出た火はおりからの西南の風にあおられて、四条通と今出川通の間一帯を東は鴨川まで、二日間にわたって燃え続けた。そこには御所や公家の屋敷も含まれていた。さらに天明八年（一七八八）には、鴨川の東岸からの火が西岸の市中に飛び火して、これは全市を焼き尽くすほどであった。このような大火の洗礼を受けてから、小さな町家にも、比較的重量のかからない焼瓦（やきがわら）が作られて葺かれるようになったのである。もう一度は幕末の尊攘派と幕府方との戦乱。元治元年（一八六四）、京の街は長州軍による蛤御門（はまぐりごもん）の変でも浄火を浴びることとなる。

こうしてみると、私などが子供の頃から見てきた京の街は、秀吉の都市計画から数度にわたる大火をくぐって復活してきた姿で、決して一千二百年も続いてきたわけではない。先に『京の街、眼の記憶』（12頁）にも書いたが、京都は「平安」の都では決してなかったのである。多くの自然災害、都を焦土と化す戦乱、そしていくたびもの大火……。

だが、その復興のおりにはいつも、街の景観の調和が考えられていたように思う。

あるとき、本書にも掲載した杉本家や野口家の、あの元治元年の「どんどん焼け」で被災したあとの明治初期の再建の話をうかがったことがある。両家とも裏手にあった瓦葺の土蔵は延焼をまぬがれた。そして新たに建てなおした天井裏にある棟札（むなふだ）には、棟梁の名前が記されている。野口家は「宮大

工　三上吉兵衛」とある。栂材を使った栂普請、木組工法で釘類はいっさい使用せず、桁をささえる腕木や小屋裏天井の風趣を活かす「大和天井造」で、梁と床板の対照の雅趣を再現して、江戸時代の町家の面影を伝えるものである。

杉本家は六代新左衛門為賢のときで、棟梁として菱屋利三郎と近江屋五良衛門の二人、それぞれの肝煎、津国屋宗七と近江屋要蔵の主人と棟梁とは、隣近所の景観をも考えながら、そして分家や別家の名も記されている。

今の鉄筋コンクリートの建物の場合、こうした棟札はどのようにされるのか私は知らないが、そこの主人と棟梁とは、隣近所の景観をも考えながら、そして図面を引きつつ充分に討議しながら建築を進めたのであろう。今のように細かな線の入り混じった青焼の設計図が何枚もあったわけではなかろう。ましてや、お偉くとまった建築家とか設計士がいたはずもなかろう。棟梁の名は、屋根の裏の棟札のなかにあるだけで、その名が広く知られて著名人になったというのも。インテリアデザイナーなどというわけでもない。

再建された建物は、百年以上すぎてもその姿は美しく、なによりもそこにいて心地よい。京都の街の自然の移ろいをよく考え、景色をよく見て、街を汚すことはなかったのである。加えて、火災にゆるぎもしなかった土蔵、これも驚きといわねばならないし、現代でも文物の保存に学ぶべきではとさえ、思えるのである。

最後にもう一度ジョアン・ロドリーゲスの京都についての文章を掲げる。

「全日本の首都であり、その国王の宮廷のある都という都市は、上品で人口の多いところであって、

五畿内という五つの国の一つに属する山城の国で（中略）三方を高い山々に囲まれた広大な平地の中心に位置し、山からは遠く離れているので、影をつくる何物もない。東方には東山の山々が、北東には比叡の山すなわち比叡山が、北には北山と鞍馬が、西には西山と愛宕山があり、南方がすっかり開けている。これらの山岳には、すべて豪奢な寺院を持つさまざまな修道院と大学とが点在し、そこにはこの上なく快適な庭園がある」

「影をつくる何物もない」とまではいかなくても、現代の京都人は、少しくらい見栄をはって、せめて明治の町人と棟梁の感性くらいは取り戻してほしいものである。

152

門

前頁／南禅寺三門
左／京都御所堺町御門の扉金具

人は門をくぐることに意義をもつ

あるとき、知人に江戸時代の風俗図屏風を見せてもらったことがあり、そこに描かれた情景で、門構えについて特別な印象をもった記憶がある。『正月三月節句風俗図』という名称が付けられた六曲一双の屏風で、大きな画面のものではなかったが、江戸中期の京の情景、しかも題名どおりに歳時記が見てとれて、興味深いものであった。

右隻の正月風景は武家の屋敷のもの、白壁の塀に檜皮葺の門があって、大きく立派な松飾りがしつらえてある。大黒舞の演技者がまさにそこをくぐらんとしているところで、そのあとには年始に来たのであろう武士の姿が数人見てとれる。彼らは跪いて、門に向かって頭をたれているようで、これからまさに目上の人を訪ねるために、礼を正しているかのようである。

門の内側、つまり邸内には屋敷があって、そこの女主人が客を迎えようとしている。この人だけは緊張した姿であるが、その横には鞠遊びに興じる童女、前庭には羽根をつくもの、万歳を演じるものもいて、門前とは違ったくつろいだ情景がある。

「門に入らば笠をぬげ」という諺がある。この屏風は何気なく当時の高級武士の屋敷の様子をとらえたものだが、門を境にして、外で礼を正しているものと、内に入っていかにもくつろいでいるものの姿が、対照的に描写されているのである。

門といえば平安京の羅生門と朱雀門、あるいはローマやパリの凱旋門といった大都市の内と外を区切るような大門を思い浮かべるが、人は、小さくとも門をくぐることに何らかの意義をもちつづけているように思える。

154

155

少し時代がさかのぼるが、桃山時代の画壇の中心的人物であった狩野永徳が描いた『洛中洛外図屛風』、織田信長が上杉謙信に贈ったところから「上杉本」と称されるその屛風の大画面のなかにも、南禅寺の三門が描かれている。

屋根は今の瓦葺とは違って檜皮葺であるが、形はそう変わりはないようで、二階には火灯風の窓と回廊、そして高欄は朱が塗られていたのであろうか、赤く描かれている。現在のものは江戸時代に再建されたと伝えられるが、桃山のそれと変わらず、雄大な姿をとどめているように思える。聖域のひとつである仏殿へ通じるのにくぐる三門は、とりわけ重要な意味をもっていたのであろう。

そう考えると、同じ禅宗臨済宗の大徳寺の三門は、創建から約六十年間は初層だけで、上層を積まず放置されたままであったのを、当時の最高の美術工芸の権威者でもあった千利休の指導によって完成を見、それがまた秀吉と利休の確執にまで発展していったという逸話も思い出されるのである。

「門前市をなす」という諺や、門前町という語があるように、社寺の門は信仰心から訪れる人々が行き帰りに通るというだけにとどまらず、人を集めてにぎわいを見せるという力が潜んでいるような気がする。中国の古都西安に旅をして、唐代の宝物が地下から多数発見されて話題となった法門寺を訪ねたことがある。都からはかなり遠く、百二十キロ近くあるそうで、バスで片道三時間ほどかかった。道中は両側にとうもろこしの畑が延々と続く田舎道で、このような所に宝物が埋蔵されていた寺がほんとうにあるのかと思うほど、のどかな田園が続いた。やがて、「法門寺です」という通訳の説明を聞いているうちに、バスは止まった。

すぐ近くの門から寺の中心部まで通じる道の両側は、まさに門前市をなすの如く別世界で、たくさんのみやげもの屋が並んでにぎやかで、長野の善光寺や伏見稲荷の門前通りを思い出した。

156

京都御所内の門扉の透彫〈すかしぼり〉

そのとき私たちは、シルクロードの敦煌・トルファン・ウルムチなどの西域を旅することが目的で、西安はその通過点と考えていたため充分な時間をとっていなかった。ホテルも少し郊外だったので、同行したある雑誌の編集長は、「西安城壁の中をゆっくりと歩きたい」ともらしていた。城壁の外ばかりを見ているではないか、としきりに言うのである。

京都を言いあらわすときに、屏風絵だけでなく「洛中洛外」という言葉が多用される。平安京造営のおりに朱雀大路を中心として二分した東側、そこを中国の東の都・洛陽にたとえて「洛」という字を与えたことに由来するらしく、桃山時代に豊臣秀吉が市の周囲に御土居をめぐらしたときからは、少し広がってその内を洛中と称するようになったともいわれる。

いずれにしても、城塀つまり区切りが存在してから、都市が成立するといってもいいであろう。今回の取材で多くの門を見たが、都市、城、社寺、屋敷、町家と、規模は小さくなっていっても、囲いのその中に門を通って入る瞬間に、人間が大きなこだわりをもつことは、自然なことのように思えてきた。

さきの西安での編集長の言葉が、何度も思い返された。

157　門

御所

東に寺町通、西に烏丸通、南に丸太町通、北に今出川通と、四つの大路に囲まれた京都御苑。現在では市民の公園として親しまれており、ロンドンのハイドパーク、ニューヨークのセントラルパークと同じく、京の街中をめぐるとき、どこからか九つの大門や生垣塀を眼にすることとなる。

京都御所はその御苑の中にあって、築地塀と御溝水をめぐらした静かな環境の中にある。いうまでもなく、かつての大内裏で、平安京造営の時には、南端の羅生門をくぐって朱雀大路をまっすぐに北へと向かった、洛中の北の広大な域を占めていたのである。

中世に炎上して焼失したあと、この地に移された。ここはもとの仮御所、つまり里内裏であった土御門東洞院殿跡で、造

営の当初はやや規模が小さかったが、織田信長、豊臣秀吉、徳川家康らの武将によって拡張され、その後、何度かの火災、再建を繰り返し、現在の姿は幕末の安政二年（一八五五）に完成したものである。

かつては御所のまわりには、公家の邸宅や門跡寺院が並んでいたのだが、今はその面影はなく、九つの御門がその往時の姿をとどめている。

その一つの堺町御門を細見したが、幕末から維新にかけての動乱がしみ込んでいるようで、門柱や扉の大樹の年齢の間のくぼみに、歴史の証人を見る思いがする。

前頁・上／京都御所堺町御門の扉と門柱
簡素な造形ながら、力感あふれる木組みと和鉄の飾り金具

159　門

上／京都御所堺町御門の扉金具　右／京都御所内の懸魚〈げぎょ〉と蟇股〈かえるまた〉

左・下／知恩院三門　塀と軒回りの力強い造形

古寺の三門

　東山三十六峰、なだらかに連なる山々を背景に、多くの神社仏閣が点在する。その山々のひとつ独秀峰には、臨済宗の京都五山のなかでも別格の扱いを受けた、南禅寺の大伽藍が広がっている。
　なかでも三門は禅宗の中心的な建造物にふさわしく、最も格調の高い五間三戸二重門で、その雄大さにまず眼を奪われ、それを支える太い円柱と大きな礎石にも驚かされる。
　山廊と呼ばれる横の建物から階段を上って二階へ上がると、京の景観が一望され、『洛中洛外図屏風』を描いた絵師の気分に浸れる。石川五右衛門が「絶景かな」

と叫んだという逸話も、納得がいくというものである。

江戸時代の再建と伝えられるが、雄大な門戸、円柱から二階の高欄の細部にまで、風雪に耐えた美しさが感じられる。

その南の峰、華頂山の裾には浄土宗総本山知恩院がある。ここも高い石段にそびえる三門の雄大さに見とれるが、これは徳川二代将軍秀忠が元和五年（一六一九）に建立したもので、唐様様式による日本最大の楼門である。

五間三戸二重門の禅宗の三門の形を踏襲しているが、木組みや天井などには装飾が強く、とくに屋根下の組物は、三段に出た三手先で、力感あふれる形になっている。

南禅寺三門　回廊の高欄〈こうらん〉の擬宝珠〈ぎぼし〉

南禅寺三門　上左／山廊〈さんろう〉の大瓶束〈たいへいづか〉　上右／山廊の二階扉
下／ずっしりとした動感がある門柱と礎石

上・左／伏見・御香宮神社の蟇股

桃山の遺宝

　京都の神社仏閣などの建築物の歴史を見るとき、豊臣秀吉、徳川家康をはじめとして、武将たちがその再建に大いに貢献していることが眼につく。時の権力者であったのだから当然といえばそれまでであるが、それが禅宗、浄土宗といった宗派を超え、神社、さらには本来ならば政敵である天皇の住居にまで及んでいることに注目される。
　豊臣秀吉は、文禄三年（一五九四）に京伏見の地に築城した。瓦に金箔を貼るなど豪華絢爛な大城郭であったが、秀吉は完成まもなく世を去ることとなる。関ヶ原の合戦以後は徳川家康のあずかるところとなり、再建したが、豊臣の遺宝があることから元和六年（一六二〇）に廃城とし、京都の社寺にその建築物を寄進した。
　御香宮神社は伏見城大手門に通じる道にあり、表門はその大手門の遺構で建てられている。重厚な木組みはその面影を伝え、蟇股などにも桃山文化の雄大さが感じられる。

御香宮神社
上／表門の梁〈はり〉
右上／表門の木組みの造形
右下／表門横の蟇股

醍醐寺三宝院は十二世紀に創建された、真言宗の寺院である。慶長三年（一五九八）に秀吉はここで花見の宴を催したが、それを機会に、寺の復興に力を注ぐようになり、庭園や表書院、そして豊臣の象徴ともいえる桐紋をあらわした唐門を造り、豪壮な建築物としていった。かつては門全体に黒漆を塗り、木彫には金箔を貼っていたという、いかにも秀吉の好みらしい派手な装飾であったが、今は失われて木肌があらわれている。近年、建立は慶長四年（一五九九）と判明した。

醍醐寺三宝院表門
上右／桐紋の意匠の梁
上左・下／扉にはかつて金箔が
貼られていたという

庄屋

洛南伏見の里。奈良・宇治より京都へ通じる宇治路は、宇治川のほとり六地蔵から大亀谷深草の里を経て、洛中に至る。八科峠はその六地蔵から急な坂を上りつめた所で、かつて秀吉が築いた伏見城の東北の端にあたる。峠の頂点にある松井家からは南に遠く生駒山系、東南に

右・下／松井家の門に置かれた、家紋の入った衝立〈ついたて〉

宇治川と木幡山が望める。その松井家はこのあたり一帯の庄屋を務め、谷一帯の大地主であったという。

その面影を伝えるかのように、古格のある大きな石組みの上にある板塀と長屋門は、行き交う人々の眼に自然と留まる。蔵をも包み込むような大きな長屋門には、一枚板の欅の扉がはめられ、それを開けると、松井家の家紋を上部にあしらった素木造の衝立が立てかけられ、全体の風格を高めている。

階段を上ると「本松井市右衛門」という、いかにも旧家らしい表札が眼に留まり、玄関へ続く石畳を歩むと、その上にこの家の苗字にふさわしく松の樹が覆ってくる。これは大正十一年（一九二二）久邇宮殿下が伏見御成りのおり、ここに宿泊されて植樹されたものという。右には黒光りした母屋があって、板戸の上の半分に和紙を張った重厚な引戸が見える。

京に七口あるといわれる洛中への古い街道筋にあって、長年にわたってその格を守りながら、佇まいも往時を伝えるに充分な姿をとどめている数少ない一軒であろう。

左／風格ある松井家の長屋門
右／敷地内から門を見返す

禅寺の塔頭

臨済宗大徳寺派総本山の塔頭のひとつ高桐院は、慶長年間に細川三斎（忠興）が父幽斎のために建立し、細川家の菩提寺とした。父子とも文学、茶道を極め、とくに三斎は利休の高弟としても知られている。そうした背景から建物全体がやさしく優美で、道路から少し離れた門をくぐると、石畳を紅葉が両側から覆って、ほの暗い空間となる。その正面に見られる門は本堂に通じているが、さきの桃山風の豪快さとはうって変わった、単純で静かな形体で、いかにも茶人好みの佇まいである。

大徳寺高桐院
左上／書院庭西門の桐の透彫〈すかしぼり〉
右上／書院表門上部の九曜紋〈くようもん〉
下／園路から見る、書院表門

塀・垣

前頁／大徳寺龍光院〈りょうこういん〉の
瓦をはめこんだ練塀〈ねりべい〉

塀と垣のうちそと

歌垣という響きのいい言葉がある。青年になった男女がある決められた場所に集まって、歌を掛け合いで歌う、唱和するということらしい。山であれば大樹と大樹の間、野や丘であればどこかの窪み、川や湖があればその水辺であるとか、ある種の広場が自然とできているのである。

歌垣の「垣」といっても、縄を張ったり竹を立てたりということではなく、そこに集う男と女たちの歌声が互いの気持ちを呼び起こし、音と心が響き届きあえる空間とでもいえるだろう。言葉としては万葉の頃に見られるらしいが、人間が山野を駆けめぐり、狩猟と採集をして、自然とともに暮らしていた時代からあったものであろう。

やがて、権力をもつものが出現して、国らしき形態ができてくる。街ができて、家が集まって建てられるようになると、囲いというものが必要となってくる。都市の内と外、政治を司るところには城のような巨大な塀と、さらには水が張られた堀というように、巨大なものになっていく。

日本の古代からの塀と垣の様子は、飛鳥時代の建築物が今も伝えられる奈良斑鳩〈いかるが〉の法隆寺などに残された土塀などによって知ることができる。鎌倉時代の作とされ、現在大阪の和泉市久保惣〈くぼそう〉記念美術館に収められている『伊勢物語絵巻』には、網代〈あじろ〉に組まれた竹垣が描かれていて、そのころ公家〈くげ〉の邸宅などに、すでに優美な竹による囲いがあったことが知れる。

京都において、平安京が造営された条里制の区切りは、今は通りとその名称によって知るしかない。しかし、豊臣秀吉が天正十五年（一五八七）に京都に見合った洛中洛外〈らくちゅうらくがい〉を区分けした、いわゆる御土居〈おどい〉の面

174

影は今もわずかながら残っている。東は鴨川の西岸に沿って、北は鷹ヶ峰から紙屋川の東岸を南に下って、南限は東寺あたりを二メートル近い土塁を築いて囲んだものである。かつての条里制が都の発展と一致しなくなり、あわせて応仁の乱（一四六七～七七）という長い、都を焦土と化した戦乱のあとの、いわば新しい都市計画であったわけである。

洛中洛外を区分けした御土居〈おどい〉
今もわずかながら残っている

鹿苑寺〈ろくおんじ〉〔金閣寺〕の竹垣
金閣寺垣〈きんかくじがき〉と呼ばれる

それから四百年あまりたった今、京都に住む人々も訪れる人たちも、その区分などはだれも意に介してはいない。だがその土塁には、七か所から十か所の出入口があって、ある種の関所の役目をしていたというから、当時の人々はそこを通る時はどのような感慨をもったのであろうか。旅人には、ようやく都に着いたという高ぶった気持ちがあっただろうし、御土居の内と外の近くに住む人々は、よけいな区切りをしてくれたものだと嘆いていたかもしれない。

世界中のどこでも、いつの時代でも、街であれ屋敷であれ、長屋のような小さな家であれ、塀や垣の内と外とにいるのでは、人の気持ちはずいぶんと違ったものであったろう。門や関所を通っていったん中に入れば、身内のような気分になれるし、垣の外、堀の外は、何かが置き去られた部外者という意識がつきまとう。

だが、囲いの意匠はあくまで外の人に見られることを意識したものがほとんどであるといえるのではないだろうか。巨大な石を組んだ城壁にしろ、社寺の土塀にしろ、お屋敷の優雅な竹垣や樹木の垣根は、外に向かって自らの住まいの威厳と美意識を誇示しているといえるようである。

それにしても、近年のブロック積みや厚いコンクリートなどの塀を見るたびに、心が痛む。桃山時代に京都を訪れたあるヨーロッパ人が、「この街は家並みを大切にして、整然とした街を造っている」と記したらしいが、土・石・樹・竹といった自然の素材をもとにして美しい囲いを造り、そこに自らの意匠を織り込んできた美意識はどこに置き去られたのか。

古代の人々のように、おおらかな心の垣根のなかで人々が集まって自然にできあがっていく歌垣が理想なのだが、社寺の土塀にも、素朴な飾りのない板塀にでも、時を経て風雪に耐えていくうちに美しさが造られていくことを、忘れてしまったのである。

上／茶道藪内〈やぶのうち〉流宗家の茶室・燕庵〈えんなん〉内露地の松明垣〈たいまつがき〉
左／大徳寺孤蓬庵〈こほうあん〉の矢来垣〈やらいがき〉

竹

現在の京都の街を語るのに、琵琶湖〈びわこ〉から引いた疏水〈そすい〉の開通は欠かせない。明治初めに東山〈ひがしやま〉山麓に位置する南禅寺〈なんぜんじ〉の中を、人工の川がめぐったのである。かつての南禅寺は広大な敷地を誇ったのであろうが、その門前にある今の下河原町は、疏水の開通のあとより、当時の財界人の別荘の地となっていった。かつては岩崎小弥太、野村徳七、細川護立〈もりたつ〉といったそうそうたる数奇者〈すきしゃ〉が邸をつらねた。

疏水から豊かな水を引いた庭、その周りを囲むのは、生垣〈いけがき〉と竹の垣である。それらの多くを担ったのが、明治の庭師七代目小川治兵衛である。彼は京の寺や離宮、茶道の家元にある伝統的な様式を充分に取り入れながら、東山のゆるやかな山並み、豊かな水、恵まれた地形を生かし、新たな庭の意匠を生み出していった。時につれて主の代わったところもあるが、今も大きな屋敷が整然と並んでいる。

塀・垣

上・右／清流亭〔旧塚本與三次邸〕の木賊垣〈とくさがき〉
下／桂離宮、桂の穂垣〈ほがき〉

右・下／怡園〈いえん〉[旧細川家別邸]のひしぎ垣

左頁／桂離宮の、小竹を折り曲げてつくった生垣。桂垣〈かつらがき〉と呼ばれる

塀・垣

石・樹木

　石垣といえば、どうしても近世の大坂城や姫路城のように、巨大な石組みを連想してしまう。それには権力を握った武将の世人に対する力の誇示と、上りつめたがゆえに政敵を恐れる精神との、矛盾したふたつの気持ちが込められている。

　東本願寺枳殻（きこく）邸の門を入るとすぐに眼につく石の塀は、かつてはその北側にあった寺院の建物が火事で焼失してしまったあと、その礎石やそこで使われていた石臼（いしうす）などを使って造作されたという。

右・左／枳殻邸の石垣

南禅寺の金地院の南、インクラインにつづく細い道の別邸界隈には、生垣の前にさらに大きな巨石が無造作に置かれているところがある。置き方の無造作さが、巨大な石の威圧感をまったく感じさせないし、意匠としても力強い造形力と見てとれる。
巨大な城郭と違って、通る人の目をなごませる空間である。

上／下河原町の野村別邸界隈の石垣

下・左頁／南禅寺別邸界隈の石と樹木の垣

187

上・左・次頁下／下河原町界隈につらなる邸宅の垣と疏水〈そすい〉

上／慈照寺〈じしょうじ〉〔銀閣寺〕参道の、銀閣寺垣〈ぎんかくじがき〉と呼ばれる生垣

上・左頁／大徳寺龍光院の
瓦をはめこんだ練塀〈ねりべい〉

土・瓦(かわら)

　日本において塀と垣を造るのに用いられた最初の自然の素材は、土か石か樹木のいずれかであろ。どれも断言できるものではないが、宗教上でいう聖と俗の区切り、つまり結界がその始まりとしたら、石を一個か二個置いたものであろうか。

　土塀は、奈良の大寺にも多く見られるように、かなり古くからあったと考えられる。その始まりは、東福寺の崩れかけた土塀に見るように、素朴な土の重なりであっただろう。

　白、あるいは弁柄(べんがら)、青磁(せいじ)色、さ

まざまな彩色がなされて、さらには白線が横に引かれたものもある。
これが、ある種の格式を示すものとすれば、やはり外の人に対して示す威厳である。
大徳寺龍光院の土塀の中にはめこまれた瓦は、かつてここを預かっていた住職と瓦壁師の共同の作であるという。古く廃れた瓦を再び利用して、新たな意匠性を発掘した知の賜物である。
同じ土塀でも上賀茂社家のものは、神社を担う人とはいえいわば民間人であるから、やはり柔らかな造形で、親しみが感じられる。

下／青蓮院〈しょうれんいん〉の筋塀〈すじべい〉
左・次頁上／上賀茂社家の塀

左／大徳寺塔頭〈たっちゅう〉の苔むした土塀

193　塀・垣

上・左／東福寺の土塀

屋根

前頁／清水寺〈きよみずでら〉鐘楼
左／東寺〈とうじ〉五重塔

瓦(かわら)の並ぶ偉力

私の住んでいるところは、京都の南、伏見区桃山というところである。古くは伏見山といわれていた丘陵地帯で、西のほうを見れば大阪湾へ流れる淀川が見えて、かつては、見晴らしのよい日には遠く大阪城を望むことができたという。こうした京・大阪・奈良へと通じる交通の要地に目をつけて、豊臣秀吉は伏見城を築いて城下町とした。

もう二十年も前になろうかと思うが、このあたり一帯で大規模な下水工事があった。その時に、伏見城の跡あたりから、金の箔(はく)が貼られた瓦が出土してきた。京都市では新しい建物を建築するうえで、発掘調査をすることが義務づけられているから、そのたびに金の瓦が発見されて、かなりの数にのぼっている。

もう一つの秀吉の重要な遺構である聚楽第(じゅらくだい)は、京の街中に建てられたが、この遺跡からも同じく金の瓦が出土している。とりわけこの建築物は、秀吉が天下に自らの権威を確認させる意味でもきわめて力を入れたものである。だが、こうした豊臣家の雄大な建築物は当然のことながら、のちに徳川幕府によってことごとく破壊されたので、そのよすがは屏風(びょうぶ)などに描かれた様子や、文書などでしのぶしかない。

近世日本において勇壮な戦国武将が登場した十六世紀に、ヨーロッパにおける航海術の発達によって東洋へやって来た数多くのスペインやポルトガルの人々のなかで、イエズス会の宣教師ジョアン・ロドリーゲスは、日本において重要な役割を果たした人物として知られているようであるが、聚楽第に招かれた様子を細かく記した文章をのこしている。とりわけ秀吉には信用が厚く、きわめて重要視されていたようであるが、聚楽第に招かれた様子を細かく記した文章をのこしている。秀吉が武士の政権を担ってから、かなり悲惨な情況にあった天皇家と公家(くげ)たちを優遇して、とくに王宮すなわち天皇の住まいである御所を整備したと強調したあと、聚楽第のことをこう記述している。

197　屋根

大覚寺〈だいかくじ〉唐門〈からもん〉
軒唐破風〈のきからはふ〉をつけた切妻造〈きりづまづくり〉

「王宮は上京の中の東側にあったので、それより前で西方にあたるところに、たいへん大きな石を使った防壁のある城を築き、幅の広い塀をめぐらした。その城内に、日本ではそれほどりっぱなものはかつてなかったし、また将来もないだろうと噂された構えを持った、きわめて美しい御殿を建てて、聚楽と呼んだが、それは歓楽の集まり、つまり楽園という意味である。(中略)聚楽から王宮へは、たいへん広くて、たいへんまっすぐな一本の道路が通っていた。その道路の両側にはすべて諸国の領主たちの御殿がつづいていて、それらの御殿には防壁としての外郭があり、根太やその上の組立ては、豪華に銅と金で細工した薄板の張られた木材を使い、金色に塗った屋根が葺いてある」

豊臣秀吉が政権を担っていた桃山時代に京都の町の様子を描いた『洛中洛外図屏風』などを見ると、大きな寺院や神社などの建造物はさすがに灰黒色の甍か、檜皮葺〈ひわだぶき〉の屋根になっているが、街中の商家や職人とおぼしき人の住まいや、郊外の農家などは樹の板が葺いてあって、それを止める竹が格子状に組まれ、風で飛ばないように

198

か、石が置いてあるように描かれている。

私などが懐かしいと思う、黒い瓦が整然と並んでいる京の街並みは、天明の大火のあととか、幕末の蛤御門の変などのあとからできたのであろう。そう思うと、秀吉が伏見城と聚楽第に葺いた金の瓦というものは、とてつもなく贅沢なものであった。

聚楽第の姿は唯一、東京の三井文庫に収蔵される『聚楽第図屏風』によってその姿を見ることができるが、確かに軒先の丸瓦の先の部分の瓦当には金の瓦が置かれている。それに大棟には金の鯱も付けられているから、その姿は町の民衆から見れば偉大な建築物ではなかったようである。

そもそも日本に瓦の製作技術が伝えられたのは、仏教が伝来して、それを国の教えとして広めるために寺院の建築が始められたおりといわれる。明日香の都に飛鳥寺が建立された六世紀後半に、朝鮮半島の百済から技術者が渡来してその製法を教えたという。それ以後、飛鳥から天平へと日本が律令国家として成長し、都が大きく造営されるたびに屋根の瓦は需要が増して、その製作も量産化へ対応していったと思われる。

それでも都においての大きな建築物といえば、やはり仏教寺院や神社、そして天皇を中心とする公家たちの政治を司る大内裏の建造物などであったろう。その頃の瓦はほとんどが素焼きであったから、煤が付着した部分は黒く変色するが、茶色の素地そのままのものもあって、現代のように黒一色の統一されたものではなかったようである。奈良の都では中国より伝来した三彩の釉薬のかかった陶器が焼かれていたが、その技法を使った瓦もあったといわれているから、今とはずいぶん違った色彩が奈良の都の建物の屋根に輝いていたことであろう。

本来、屋根というものは、雨水から家を守るためにあるものなのに、瓦が織り成す造形によって権威の象徴となっていったのである。

199　屋根

上／北山の民家。台所あたりに煙出しのある屋根
左／清水寺〈きよみずでら〉鐘楼の鬼瓦〈おにがわら〉

先日も、建築の仕事をしている親しい友人が訪ねて来て、古い瓦の断片を見てほしいという。彼の知人の家を建て直すのに、少しばかり土を掘ったら出てきたという。素焼きの薄い茶色のもの、煤のかかった黒いもの、そして平安時代に多く見られたという緑色の釉薬のかかった華麗なものもあった。さすがに京都の地下には一千年前の、平安時代から鎌倉時代にかけての色と形が眠っていると、友人が次々と見せる瓦を見ながら感心をした。

それにしても現在、京都の街の景観を考えるときに、黒い瓦、弁柄格子〈べんがらごうし〉の窓、聚楽色〈じゅらく〉の土壁、これが歴史的景観の特定の色とだれもが思っているが、かつては寺院や神社の柱はすべて朱に塗られ、緑の瓦や茶の瓦も大屋根の上に乗り、果ては金の瓦までもが軒先に輝いていたことを想像すると、都にはずいぶん派手な色彩が並んでいたと、改めて思うのである。

201　屋根

下・左／西本願寺　弓のような曲線を描く、力強い御堂〈みどう〉の瓦屋根

瓦〈かわら〉

同じ黒い瓦の素材でも、使われている場所によって、眼に映る色も、五彩に変化する。

西本願寺の甍〈いらか〉はさすがに雄大で、大屋根は高い位置から下方へ、弦を描くように延びて、軒先にいくと再び鋭く上昇して、尖った形状となる。

このような大講堂の大屋根、三重あるいは五重に重なる塔の造形は、遠くから見れば雄大に、近づいてすぐ真下から見上げれば、尊い仏が鎮座しておられる聖なる空間であることを認識させるものがある。

その一方で、寺院でも小さな書院、塔頭はあたかも、人の住んでいる空間のようで、建築の意匠も、眼にやさしさを感じる。
街には今や整然と並ぶ瓦の姿を見ることはできないが、京都にはまだまだ古い町家も遺されている。そうした百年ほど前のままの佇まいを遺しているところに行くと、何かしらほっとした気持ちになるのはどうしてであろうか。
日本人が育んできた樹と土と紙の組み合わせでできた住まいの空間を、私たちは忘れつつあるのである。

204

右／東福寺三門
五間三戸二重門、入母屋造〈いりもやづくり〉、本瓦葺〈ほんがわらぶき〉
上／東寺五重塔
現存する木造の古塔のうちで総高が最も高いといわれる
左／東寺金堂〈こんどう〉
鬼瓦と懸魚。南大門から見て正面中央には薬師如来坐像の顔を配する窓がある

鍾馗(しょうき)

鍾馗とは、唐の玄宗(げんそう)皇帝の時代、皇帝が病にかかっているとき、夢の中にあらわれて、鬼を追い出して元気にさせたという伝説の神。疫鬼を追い払い魔を除くという意味から、五月人形などにも用いられている。また門や家並みの上にも瓦(かわら)製のそれを置いて、家内の安全と健康を祈るという習わしがある。瓦の鍾馗さんの姿は、京の町家の屋根の象徴でもある。

左・下／御幸町通

上／古門前通

卯建(うだつ)

隣家との間の袖壁(そでかべ)を高くして、その上に小屋根をつけたものが卯建である。
火事のときの延焼を防ぐとともに、立派な家屋であるという証のための装飾でもあった。

右上・左上・左下／
鞍馬川(くらまがわ)に沿った街道の家々に見られる卯建

209　屋根

慈照寺〈じしょうじ〉観音殿〈通称・銀閣〉

下／方形造〈ほうぎょうづくり〉檜皮葺〈ひわだぶき〉屋根の頂点に銅製の鳳凰〈ほうおう〉が鎮座する

左／屋根の反りが美しい

上／宇治上〈うじがみ〉神社拝殿

茅〈かや〉・檜〈ひのき〉

草や樹の皮を重ねて屋根を覆い、雨風を除〈よ〉けることは、日本に瓦の製法が伝来する以前の、日本建築の原形といえるものである。

日本への瓦の伝来から一千数百年を経た今も、茅葺〈かやぶき〉の民家が残り、神社などでは檜皮葺〈ひわだぶき〉の建物が多く見られる。

こうした草樹の素材を使ったものには、一本一本あるいは樹皮一枚一枚の重なりが、ふっくらとした柔らかな曲線となってあらわれてくる。

上／西本願寺唐門〈からもん〉　桃山時代の代表的建築といわれる
左／曼殊院〈まんしゅいん〉門跡　小書院の柿葺〈こけらぶき〉の屋根

左／清水寺本堂　寄棟造〈よせむねづくり〉の舞台に切妻造〈きりづまづくり〉の翼廊〈よくろう〉がついている

右／高山寺石水院〈せきすいいん〉　鎌倉時代初期の貴族の住まい

上／洛北花背の民家
修復されたばかりの茅葺屋根の
たっぷりとした量感

山里の家

　京都の北山の里、花背・鞍馬・美山・大原などの山里は、都の後背地ともいえるところで、かつて都人の別荘や隠棲の地であった。それゆえ、優美な公家言葉が今なお残っているところもあって、美しい山野の民家にもどこかしら都の文化の香りが柔らかな雰囲気が漂っている。
　近年、美山町は茅葺民家の保存地域となって、草の栽培と屋根葺き職人の育成に力が注がれている。

214

右／大覚寺〈だいかくじ〉近く、井上家の茅葺屋根
上／岩倉の長谷〈ながたに〉神社鳥居横の民家

吉田神社斎場所〈さいじょうしょ〉大元宮〈だいげんぐう〉　朱塗り八角殿の茅葺

看板
暖簾

前頁／久保田美簾堂〔すだれ〕の店先
左／亀末広〔京菓子〕の店先

商業広告事始め

人が多く集まるところに市が立つのか、市が開かれるところに人が集まるのか。世界のさまざまな都市や鄙びた田舎町を旅しているときに、必ず覗きたくなるのが市場である。朝早く、畑からとってきたばかりの野菜や果物などが色彩豊かに並んでいる。港で船上げされて、まだ動いている魚介類、肉類は解体されてまだ血が滴るように吊るされている。がらくた市も楽しい。このような食品市場は、国とかその地方のなりを見るのに一番手っ取り早い気がする。そこに置かれているものを見れば、その町の歴史の深さや文化の高さを探るのにもかなり役立つはずである。

市は「立つ」という言葉で、そのにぎわいの様子が表現されるが、「市」の語源は、印になる木が立っているということらしい。開場したことを知らせるのに、標識として大樹を立てて使ったのである。布帛を高く掲げる幡（旛、幟の類も、人の眼を引くもう一つの例だが、これは主に戦の軍旗、あるいは中国では今でいうデモ隊のようなものに使われたという。のちに、仏教が伝来してからは、寺院で慶賀のときに軒先や塔の上に掛けられる幡というものが出現する。これはシルクロードを探検したオーレル・スタインがトルファン周辺で発掘した唐時代の絵画の中にも見られるし、実際に使った幡の断片も出土している。

いずれにしても、高く掲げられた木や布帛は、紙が貴重品で印刷技術も稚拙な時代に、人に集合を呼びかける標識であって、広報のはしりといえるだろう。

京に都が移されて、ようやくその機能が動き始めた頃には、七条通の東と西に官営の市場が設けられて、全国から集められた食料品や衣類などが並べられ、貴族から庶民に至るまでの交易の場所としてにぎわい

御萬子引龜末廣

左／大市〔すっぽん料理〕の店先　上／内藤〔履物〕の家紋

を見せたという。さらに町の発展につれて人口も増えてくると、一般階級での商工業の発達をきたして、商人が出て三条、四条あたりには市でなく恒久的な店舗があらわれるようになった。こうして、店が一軒の固定した家屋になると、市全体の標識だけでなく、それぞれの商いの中身や屋号を知らせる必要性が生まれてくる。看板や暖簾(のれん)はその存在を知らしめ、人を呼び寄せるという、いわば商業広告の事始めであったわけである。

これらの由来を考えるとき、看板はさきの標識となる木を立てることや幡(はた)を高く掲げることからきているようだが、暖簾は風除け、陽除(ひ)け、結界、間仕切り、目隠しあたりからきているように思う。今の暖簾のような形がいつ頃からできたのか。鎌倉時代に描かれた『伊勢物語絵巻』の、主人公が陸奥(むつ)の国に出かけてそこの女性を訪ね朝帰りする場面に、室内と外の間仕切りに描かれているのが最も古い資料のようである。

いずれにしても暖簾が、商家の店先につられ、それが看板のような役目を果すようになるのは、

220

信長、秀吉らの戦国大名がおこなった楽市・楽座、つまり都市において大名が統治をして自由な商売をおこなうことを認めたあたりからであろう。そうした様子は『洛中洛外図屏風』などに多く見られるが、桃山時代に描かれた上杉本のそれには、家紋や商品を文様化した暖簾が掛けられ、その横に品物が並んだ床几、その奥で職人が物を作っている様子が描かれている。ところが、看板は見えない。

この上杉本の『洛中洛外図屏風』が描かれたときとほぼ同じ時期に来日したイエズス会宣教師ジョアン・ロドリーゲスは、京都の街中の商家のことを次のように書き残していて、ここでも暖簾には触れているが、看板の存在は記していない。

「住民の家屋で道路に面したところは、普通は商売をし、商品をおき、さまざまな職業の仕事をする場所であって、その家の奥に彼らの居所や客人用の部屋がある。（中略）その廂には、埃除けとし、また商品を保護し、そして適当な明るさをとるために、前面に垂れ幕

（暖簾）がつるしてある。それぞれの家が廂の下にある戸口の側に垂れ幕をつるし、それには猛獣、樹、草、花、鳥を描き、数字や数字の模倣とか、その他いろいろな手段を用い、たとえば家族や家の綽名(あだな)（屋号）や紋章をつけている」

このように店先の暖簾に文様をあらわす例は中国の古画にも見られず、どうやら日本にだけあるようである。そしてこのほかの絵画資料を見ても江戸の初期あたりまでは看板より暖簾のほうが先行して使われているようで、看板の出現は一六〇〇年代の終わり頃のように考えられる。

住吉具慶(すみよしぐけい)がその頃に描いたとされ、現在、奈良興福院(こんぶいん)に収蔵される『都鄙図(とひず)』には、筆屋の軒先に筆の形を意匠化した看板がつり下げられているのが描かれ、その他の店も同じように自らの商品を具象化した看板が目立つ。暖簾が必然的に間口に並列して掛けざるを得ないのに対して、看板は直角に突き出していて、歩く人の眼には遠くからも店の内容がわかるようになっている。江戸時代に入って、流通経済が活発化して、町人の富が増し、さらには地方から入洛する人も多くなって商店街のにぎわいもよりいっそう激しくなったことであろう。

応仁の乱のあと、京の街を再興したのは豊臣秀吉で、さきのジョアン・ロドリーゲスもその都市計画を次のように褒めたたえている。「全市民が二階つきの家の正面を杉〔檜(ひのき)〕の貴重な木材で造るように命じられ、皆がすぐに実行したので、道路が大きくて広くなったとともに都市全体がたいへん美しくなった」と。だが、今の京都はその頃から見れば、建物の看板も高さ・形・色彩とも、まるでちぐはぐになってしまっている。心ある人たちによって意匠化された、洒落(しゃれ)た看板や暖簾もまわりに圧倒されて小さくなってしまいそうである。歴史の都、美しい古都という評判も看板倒れになってしまいそうである。

祇園・富美代〈とみよ〉の入口

遊里(ゆり)

京都における遊里は北野上七軒(かみしちけん)と二条柳町の二か所に始まる。上七軒は北野神社を建立した際に余った材木を使って建てられたとされ、門前の茶屋として発展してきた。二条柳町は桃山時代に街中の遊廓(ゆうかく)としてにぎわったが、御所にあまりにも近いということで、六条三筋町に移転させられ、ここはさらに島

上・下右／島原・輪違屋の門灯と入口
下左／祇園・一力の入口

六条三筋町の様子は舟木本『洛中洛外図屏風』で垣間見ることができるが、そこを隔離するために設けられた東西木戸の内側の遊廓の店先には、竹格子の中に女性が数人佇んでいて、戸の代わりにすべて濃紺の無地の暖簾が掛けられている。同じ屏風の中でも、他所の商売の店先には家紋や扱う商品が意匠されたものが描かれているのに、なぜ無地なのか興味が注がれる。

現在の京の遊廓、祇園甲部・上七軒・島原・先斗町などの街並みは、古い姿をまだまだ残していて、風情を感じるが、覗き窓など皆無で、弁柄格子の落ち着いた表構えに格調のある暖簾が掛けられていて、それをくぐった奥はどのような佇まいなのかと興味をそそられる空間である。

下／上七軒・中里の入口

横田画廊の暖簾

上・左頁／秦薬舗〔漢方薬〕の看板

商店

「暖簾を守ること」、代々の商いをつつがなく続けていくことがいかにむずかしいかは、京都の商家の例を見てもつぶさに理解できよう。

古い街だからその家が代々、長く続いていると思われるが、大都市というのはどこも下剋上の世界で、次々と為政者が代わるのと同様に、商家の浮き沈みも激しいのである。私の知るかぎりでは、伝統を誇る京呉服では元禄あたりから三百年続く家がわずかに一軒、西陣織に至っては江戸の終わりから四代続くのが一軒ということである。京都は伊勢・近江・丹後・丹波が人材の後背地で、そこから修業に出て暖簾分けを許された初代、二代あたりが最も隆盛しているようである。暖簾を分けるということは、兄弟による分家、永年勤め上げた番頭の独立のときに、同じ家紋や屋号の印を与えることだが、しばらくすると、本家をしのぐものが出現するのが世の常のようである。

226

看板・暖簾

右／黒田装束店の看板
下／分銅屋〔足袋〕の看板

下／帯屋捨松の店先
左／尾張屋〔香〕店頭の看板

左／谷川清次郎商店〔きせる〕の暖簾と看板　上／今昔西村〔古裂〕の暖簾

創業
元禄年間
きせる専門店

谷川清次郎商店

味の店

　京都で今も誇れるもののひとつは、味覚ではないだろうか。首都を護り、経済都市としてもそう大きく発展しないなかで、京料理と京菓子だけが、そのよさを守り続けているような気がする。京料理と京菓子だけが、そのよさ、豊かさ、調理の仕組み、そのいずれもが長く都であったことを今も生かしている。加えてそれらが味だけでなく見栄えもよく見せる工夫がなされていることであろう。店の内装、器の取り合わせ、季節感をよくあらわした盛り付けなどに感心させられることがよくある。表構えである暖簾(のれん)・看板にもこうした意匠性が十分に発揮されていることが、料理屋や京菓子舗に多く見られるようである。代々の主人が培ってきた趣味性や美意識が充分に生かされているところが

ある。「亀末広」の看板のまわりに、菓子を作るときの木型が生かされているところ（219頁）などは、その好例であろうか。

右／河道屋〔菓子〕の店先
上／万亀楼〔京料理〕の暖簾

233　看板・暖簾

上／八百三〔柚味噌〕の看板　右頁／鳥彌三〔鳥料理〕の暖簾

点邑〔天ぷら〕の暖簾

小路(こうじ) 辻子(ずし) 路地(ろじ) 径(みち)

前頁／先斗町〈ぽんとちょう〉
左頁／新門前通の、水が打たれた敷石の路地

温もりのある空間

平安京は今から一千二百年前に、三方を山で囲まれた山城の地に造営された都である。中国の唐の都・長安を真似た条理制で、縦横に走る大路・小路は規則正しく直角に交わって、いわゆる碁盤の目のようになっている。東西に走る通りには北から一条に始まり九条までの大路があって、ほぼ中央の三条・四条あたりがおのずから街の中心となり、人々が多く集まる所となっていった。

都の東西を区切る大路は、天皇の住まう大内裏に通じる朱雀大路を中心として、その東側はかなり発展していったが、西のほうは当初の都市計画の思惑とは違って、街の形をなさなかったようである。土地が低く、小さな湖沼が多い湿地帯だったからで、人家はまれのようであった。

むしろ、むりやりに曲げた鴨川を越えた東山の麓のほうが、街としての形態としてよかった。たとえば、かつて藤原良房の別荘であった白河殿に、白河天皇は六つの御寺、つまり六勝寺を次々と建てた。これが、そのあたりをいわばひとつの街とする弾みとなった。二条通から鴨川を越えて、東山の裾、今の岡崎から南禅寺あたりにかけての地である。

武士の時代になって、平家の勢いが全盛の時、五条と七条の間、今の松原通の東山沿いには、彼らの邸宅が百数十軒もあって、一帯がにぎわいを増していった。またこの地はその後、宿敵の源頼朝が鎌倉に幕府を開いたときには、その監視として六波羅探題が置かれたことでも知られる。

こうした東山に片寄った街としての発展は、四条通の終点の祇園八坂神社に尽きるかもしれない。九世紀の終わり、日本で初めての都市における民衆の手になる大きな祭礼・祇園祭がこの社を中心におこなわれるようになった。またその担い手の中心が、今の烏丸大路より西の室町、新町の富める商人であったこ

鞍馬山〈くらまやま〉の、樹木の根がつくる階段のような野道

とから、そこから四条通を東へ突き抜けて、東山の麓〈ふもと〉の祇園社までが、都のにぎわいの中心となるのは当然のことであった。

祇園社の門前には茶店ができて、それが発展して祇園の色街が軒を連ねるようになり、四条鴨川の河原には芝居小屋、またその西には先斗町〈ぽんとちょう〉という遊廓がにぎわいを見せる。四条河原町のあたりは商店が並び、さらに西にはいわゆる商社の集団があるという形態である。

室町、新町などに、いわゆる商人が集まり、その地域一帯が繁盛してくると、大店〈おおだな〉と呼ばれる豪商が登場してくる。商う金額も大きく、従業員も多く抱え、そこから仕事を発注される下職もその周辺に集まってくる。大店を中心として、碁盤の目の一角に、店あるいは仕事場、そしてそこに住む家族、というように商業職人集団ができあがってくるわけである。

大路に囲まれたその形が四角形で、表通りに大店が店を構えると、その中心部には必ず空白部ができてくる。その空洞を埋めて、有効に利用するには大路から細い道を引く路地や辻子を造って、人の通る小路を造らねばならなかったのである。

路地や辻子の奥には、今風にいえば従業員の社宅や職人衆の家が建てられることになる。

また、こうした地域の多くは祇園祭を支える山鉾町〈やまぼこ〉でもあるので、ひとつの町内に必ずこの住民の造った公の集会所・町家〈ちょういえ〉がある。横には路地があり、その奥には大きな蔵が二つ三つ建っていて、巨大な鉾か山の装飾品が収められる。いわば一つ区割の町人の共有品がそこで管理されているという按配〈あんばい〉である。

祇園、先斗町という華やかな色街が形成されていったのは江戸時代になってからであるが、ここでは表と裏の住まいが敢然と分けられている。つまり客を揚げてそこで酒宴を催すということである。もう一つ置屋〈おきや〉という家がある。これは揚屋〈あげや〉と呼ばれている。つまり客を揚げてそこで酒宴を催すということである。ここに来て遊ぶ客人はお茶屋へ上がるわけだが、これは揚屋と呼ばれている。つまり客を揚げてそこで酒宴を催すということである。もう一つ置屋という家がある。舞妓〈まいこ〉・芸妓〈げいこ〉を置いて管理をして、客を迎える揚屋さんへ派遣することを仕事としているのである。また、彼女ら

241　路地・辻子・小径

は置屋から連絡があるとすぐに粧って出かけなければならないから、この区域に住んでいないといけない。にぎやかな表通りに茶屋、裏通りあるいは路地や辻子の奥まった所に女性たちの住まいが、という図式ができあがってくるわけである。

とりわけ、先斗町は鴨川沿いに細くできた小路がその中心になっていて、すぐ西には木屋町通という、高瀬川沿いのにぎやかな通りがあるので、西のほうには幾本も路地というか辻子が平行してある。その入口には必ず「通り抜けできます」、あるいは「通り抜けできません」という指示がしてある。用のない者は入るべからずというわけである。

このように路地の奥は、いわばそこの住人だけの共同所有地であって、他人に入り込まれる場所ではない。そこには共同の井戸や洗い場があって、主婦たちの井戸端会議の場となる。

道、それは初めに獣道ができて、人が歩く道になり、さらには馬車が走り、車が激しく往来する道ができてきた。しかし、人は街の中の人間の温もりがする道に感じ入る。社寺への道にはそこに聖なるものが宿っていることを信じ、竹林や鬱蒼とした森の道では、その奥にはより自然の美しい姿があると思って歩くのである。

「都 Miyaco という都市にはきわめて広い道路がついていて、この上なく清浄である。その中央を流れる小川と、泉のすばらしい水が全市に及んでいて、道路は日に二度清掃し水を撒く。従って道路はたいへんきれいで快適である。人々は各自の家の前を手入れし、かつ、地面に傾斜があるので、泥土はなく、雨の降った場合にもすぐ乾く」

右は桃山時代に来日したポルトガルの宣教師ジョアン・ロドリーゲスの文章である。

今の京都が桃山時代の美しさに戻るのは、いつの日だろうか。

242

大徳寺〈だいとくじ〉参道の、木立が覆う石畳

上左／洛西、紅葉の名所として知られる光明寺〈こうみょうじ〉参道
上右／大徳寺本派専門道場、龍翔寺〈りゅうしょうじ〉の門からの眺め
左頁／大徳寺高桐院〈こうとういん〉の石畳

小径(こみち)

桃山時代に日本を訪れたポルトガルの宣教師は、当時の京の都の人々は、よく野原に行って宴を開き、花や庭園を見学し、寺院にもよく巡拝すると記している。

都には美しい山野があり、人々はそこに行って、美しく色づく紅葉を見たり、咲き乱れる桜花の下で宴を楽しんだのであろう。また霊気漂う山の向うには神や仏が宿っているのではと、歩を進めたであろうか。京に田舎ありといわれるように、街から短い時間で自然の山野に親しめるのが小さな盆地に形づくられた街のよさであろう。

街中の寺院にも御仏に出合う美しい石畳が長く続き、そこには木々が深く美しい庭があって、まさに市中にも山里の姿を映しているのである。「市中の隠〈いん〉」「山居の体〈てい〉」は茶人だけでなく、町人は、社寺の中にもそれを感じとっていたにちがいない。

上／光明寺の北に広がる竹藪の道

左／琵琶湖から水を引く南禅寺疏水路
下／下鴨神社参道わきの流れと小橋の道

下／鞍馬寺〈くらまでら〉の山深く、樹陰の深い木の根道

右上・右下／祇園〈ぎおん〉の石畳と、犬矢来〈いぬやらい〉、格子〈こうし〉、暖簾〈のれん〉。漏れる明りに温〈ぬく〉もりがある。
左／にぎやかな祇園界隈〈かいわい〉建仁寺〈けんにんじ〉の土塀へ突き当たる辻

辻子〈ずし〉

　辻子は、小さな辻と解していようだが、図子とも記されるから、計画的に造った道とでもいえるのであろうか。
　ともかく、碁盤の目の区割の中央の部分を有効に利用するために、細い通路を通して、そ

こに小さな家を建てるように計画した道路といえる。

したがって平安京の大路小路のように街の東から西へ、あるいは北から南へと長く続いているのではなくて、辻子はその一区割だけにある。

もとより、馬車や現代の自動車が通れるような道幅ではなく、人のようやく歩ける空間があるだけだから、今も人間の生活そのものの場といえる。

そこには町の人々の守るお地蔵さんがあったり、小さな神社があったりで、車の危険がないから、子供の遊び場のようにもなっている。ここは今は失われた京都の、古きよき時代の生活が感じられるあたたかな空間である。

249　路地・辻子・小径

上／綾小路通から四条通までを通す膏薬辻子〈こうやくずし〉

上左・上右・左頁／洛東、高台寺近くの石塀小路〈いしべいこうじ〉
折れ曲がる石畳の小路には、板塀や石塀、竹垣などの風景が現われる

右／通りから奥に入る家の砂利を敷きつめた路地
左／骨董店の多い新門前通から南に入った路地の風景

路地(ろじ)

　路地、京都弁で読むと「ろおーじ」となる。人間の歩く路のその狭い部分を「ろじ」と称したことに由来するらしい。それが茶道が盛んになるにつれて、石灯籠(いしどうろう)・蹲踞(つくばい)・飛石(とびいし)などをしつらえた茶庭を「路地・露地」と呼ぶようになり、また、そこを歩んで茶室へと向かう道もそう呼ぶようにもなったといわれる。

　「ろおーじ」は茶庭の苔(こけ)むした完成度の高い「露地」というのではなく、碁盤の目の中央の空白部に家を建てるために、大路からそこに向かう小路を指すのである。しかし、茶人の心とまで

左／祇園〈ぎおん〉新門前通の北側の路地

はいかなくとも、そこに共同の井戸があったり、狭い道には草花が植えられ、鉢植えの小樹があったり、なかには立小便を禁ずる小さな稲荷〈いなり〉の鳥居があったりして、いつも美しく掃き清められている。そこに住む人々の温〈ぬく〉もりが感じられる空間である。

左頁／新門前通の南側の路地。名札の掛かる入口格子戸を見返す

上・下右・下左／膏薬辻子〈こうやくずし〉のわきの路地。植木鉢がたくさんある奥の行き止まりには祠〈ほこら〉が据えられている。入口にはこの路地を有する住人の名札が掛かる

254

やっと人が通れるほどの狭い路地、祇園〈ぎおん〉

橋

前頁／東福寺の通天橋〈つうてんきょう〉
左／古代の京と奈良や近江大津とを結ぶ
交通の要であった宇治橋

まだ見ぬ彼方へ

『柳橋水車図（りゅうきょうすいしゃず）』という、金地で豪壮な桃山時代の屏風絵がある。

六曲一双の大画面の両端に、大きな柳の樹が描かれている。その太い幹から枝が数本分かれた先に、ゆるやかな曲線を描いて緑の葉が垂れ下がっている。橋の輪郭線は墨で描かれ、そのなかは金地であらわされている。橋の上には月が浮かんでいる。もう一隻の画面に構図はつながっていて、同じように柳が垂れ下がり、橋があり、その下の流水には水車が回っている。

これは京都の南、宇治の川瀬の柳と橋の景観を描いたものである。

桃山時代から江戸時代の初めにかけて、このような『柳橋水車図』の画面が定型化されていたようで、かなりの数の屏風が遺されている。

琵琶湖（びわこ）の南、瀬田（せた）に源を発して外畑（とのはた）・大峰（おおみね）・天ヶ瀬（あまがせ）の山あいを抜けて宇治に注ぐ、その川の美しい四季の風景は古くから歌に詠まれ、物語の舞台としてしばしば登場する。

宇治はまた交通の要所でもあった。かつては、途中でこの宇治川を渡らなければならなかった。飛鳥（あすか）あるいは奈良の都から、近江大津・京都へ向かうには、北へまっすぐに進む。その川の街へ入って川を渡らなければならなかった。

大化元年（六四五）、中大兄皇子のちの天智天皇と藤原鎌足は、大化の改新を起こして新しい日本国のあり方を示した。その同じ年に、僧侶の道登（どうとう）によって宇治川の急な流れに、日本で初めての本格的な橋が架けられた。奈良・近江大津・京都が結ばれて、宇治はその交通の要地となったのである。

都が京都に遷されてからは、都人にとって宇治は洛外（らくがい）の名所となっていく。「我（わ）がいほはみやこのたつみしかぞすむ　世をうぢ山と人はいふなり」と喜撰法師（きせんほうし）は詠んでいる。法師は平安時代の初めに六歌仙のな

258

かに数えられるほどの著名な歌僧であったが、老境に達してからはこの地に隠棲したといわれている。

このように都の郊外、宇治には貴族の別荘が多く営まれた。とりわけ我が世を謳歌した藤原氏によって、浄土の世界を再現したかのような平等院が建立されたのである。

京の都から東南に向かって、清閑な地におもむき、宇治の橋を渡れば、そこに浄土の地があると信じられていたのであろう。

ちなみに古代日本の三名橋を挙げると、瀬田の唐橋、宇治橋、山崎橋（現存せず）と、どれもが琵琶湖から流れる宇治川の水系である。これはその景観の美しさもさることながら、京と奈良・近江大津を結ぶ古代の重要な道にあったからでもあろう。

人々が原始的な生活を送っている頃は、生命の糧である水をよどみなく運んでくる川は、人間にとって神に近い存在であっただろう。川のそばに住居を構え、水を飲み、作物を育て、舟をかって棲む魚を獲り、物を運んだ。そのはるか上流、あるいは激しい川の向う岸には、何が潜んでいるのだろうか。川の先には、神秘的な何かがあるような気がしたであろう。

259　橋

琵琶湖の水を京へ運ぶ疏水〈そすい〉を通す
南禅寺〈なんぜんじ〉水路閣〈すいろかく〉

また川の流れは、みずからの身も心も浄めてくれる聖なるものであった。禊あるいは御手洗〈みたらし〉をして、洗い浄めた。お伊勢さんに詣でるとき、宮川の渡しで禊をし、内宮に向かう宇治橋のたもとでは再び五十鈴川の清流で御手洗をする。上賀茂神社の神殿に向かうとき、その中を流れる御手洗川〈みたらしがわ〉に架かる舞殿〈まいどの〉を渡るのもある種の禊であろう。

まだ見ぬ川の向うは、神が宿っておられる聖なる地である。

だが、時として川は大量に降った雨を集めて激流となる。人はつねに川に対しては、神や仏が宿るような畏敬と、それに反して川は家屋を破壊してしまうような畏怖〈いふ〉を感じていたのである。

京の川は鴨川〈かも〉である。もともとは北の山から盆地の中央をまっすぐ南へ流れていた。平安京を造営する時にその流れを曲げて、都大路の東へと変えたのである。人間が自然な流れに手を加えた報いは、すぐに畏怖となってあらわれた。

鴨川は毎年のように大雨になると氾濫〈はんらん〉を繰り返した。疫病がはやり、都の人々は川の怒りがおさまるように祈った。梅雨が明ける旧暦の六月、民衆は標柱〈しめばしら〉という素木の柱〈しらき〉を建てて、祇園社〈ぎおんしゃ〉に詣でる。これが祇園祭の始まりである。鴨川の西に住む都の町人は、川に橋を架けて祇園社へ詣でるようになったのである。平安時代の初めに三条の大橋ができて、やがて祇園社へとまっすぐ進む四条通には勧進橋、つまり祇園祭を支える民衆の、自らお金と労力を出し合った橋が造られたのである。祇園牛頭大王〈ごずだいおう〉が鎮座する聖なる社〈やしろ〉に渡る橋なのである。

三条大橋は江戸時代になって江戸から東海道を旅する五十三次の終点となって、お江戸の日本橋とを結ぶ、いわば当時の観光客の目印となった。そして大勢の人が集う四条大橋は、その周りの河原に日本橋〈芝居〉小屋が並び、にぎやかな遊楽の地となり、聖と俗の接点となって、今もその情景は変わりない。

夕闇が迫る頃、鴨川に架かる三条大橋か四条大橋に佇んで、浅い流れに眼をやりながら、ここから東へ向かって祇園街へ、白川の巽橋を渡って南か北か。いや鴨川の西岸に見える先斗町へ行くか、はたまたもうひとつ高瀬の流れの小橋を越えて木屋町か。俗な人間は聖なる地への渡しにいることを忘れて、酒を飲み肴を食するために、ただ思いをめぐらすのである。
だが、男にとってこの時ほど楽しい一瞬はない。

右上・左上／宇治橋の交通量が増えたため昭和初期に上流に新設された朝霧橋

262

大橋

　京都の盆地には北から南へと流れる鴨川、桂川、東のほうから西へと向かう宇治川、木津川と、あわせて四本の大川があり、それが西の山崎の里で合流して淀川と名を変えて大阪湾へと注いでいる。
　京都の人は大橋といえば自然と三条か四条の橋を思い浮かべるが、鴨川は街中の流れだけに、北の西上賀茂橋から南へはおびただしい数の橋が架かっていて、それぞれに時代の波に洗われてきた。

上／鴨川の東西を結ぶ三条大橋
左／桂川にかかる渡月橋の木製の欄干〈らんかん〉

左頁／宇治橋の上流にある木製の吊り橋、天ヶ瀬橋〈あまがせばし〉

桂川に架かる渡月橋(とげつきょう)は嵐山という天下の名勝にあって美しい景観をかたちづくっているし、宇治橋もその山あいからの急流を望む場所に架けられている。いずれもそこにゆっくりと佇(たたず)んで、その流れに身をおきながら古きをしのぶべきだが、昨今の交通事情はそうした楽しみを許さなくなっている。渡月橋なら暮れなずむ夕暮れか、宇治橋ならまだ明けやらぬ早朝の、霧のかかるときだけは、昔の橋上のよすがを見ることができようか。

264

左／上賀茂神社
奈良の小川と呼ばれる御手洗川〈みたらしがわ〉の舞殿
下／舞殿の下、身を浄める清らかな流れ

聖の橋

　川の流れはその大小にかかわらず、聖と俗の境をなしていると信じられてきた。

　都に、街に村に、寺や神社が建立されて聖なるものが祀られると、そこに参拝するには何かしらの手続きが必要である。社の周りには必ずといっていいほど清らかな流れがあって、禊をして身を浄めて橋を渡っていく。

　上賀茂神社にはその奥山から注ぐ御手洗川が流れていて、そこには幾本かの橋が架かっている。舞殿あるいは橋殿とも呼称される檜皮葺の屋根で覆われた橋があって、天皇など高貴な人々の参拝のおりには、巫女の舞などがおこなわれたのであろう。

　嵯峨御所といわれる大覚寺にも、唐門へ通じる太鼓橋という石造りの橋があって、天皇家ゆかりの人々が来山するおりにだけ使われるという。

　川と橋は俗人を浄めるための関所である、と考えればいいのだろう。

267　橋

上／上賀茂神社、御物忌川を片岡社へ渡る唐破風造〈からはふづくり〉の片岡橋
下／大覚寺、唐門〈からもん〉前の太鼓橋

右・下／北白川天神宮の万世橋〈まんせいばし〉
地元の石工が腕を競ったという欄干の彫刻

上／東福寺の渓流を龍吟庵へ渡る偃月橋〈えんげつきょう〉
下右・下左・左頁／東福寺の通天橋〈つうてんきょう〉
渓流、洗玉澗〈せんぎょくかん〉に架かり、
本堂と開山堂を結ぶ。中央に見晴らし台がある

小橋

　平安京という大規模な都市の造営に際して鴨川の流れを東に変えたために、京の街中には北から葉脈のように細い小川があった。今はその名称さえ忘れられている室町川、西洞院川など、そして堀川さえその跡をとどめるのは二条城の前から今出川通までのわずかな距離になってしまった。都市の近代化は、小さな流れを消してしまったのである。
　その一方で、人工の川が新たに誕生している。高瀬川は江戸の初めに鴨川の水を引いて造られ、その水運によって多くの物資と人が伏見の港へと選ばれて大阪へと下った。明治の初めには琵琶湖の水を、山科の里を通して南禅寺の山へ、そして街中へと引いて、水道・発電など京の産業の振興に寄与したのである。祇園街を流れる白川は比叡山の麓、北白川から流れる水にその琵琶湖疏水が合流して豊かな水量になっている。

右／鴨川の水を引いた水運、高瀬川一ノ舟入りの押小路橋〈おしこうじばし〉

左・下／堀川第一橋　かつて聚楽第〈じゅらくだい〉へ向かう道となったことから御成橋〈おなりばし〉とも呼ばれる

京の街には小さな流れに小さな橋、大阪の八百八橋をしのぐほどの数の橋があるのでは、と思うほどである。

274

上右／天満町と和泉屋町を結ぶ、高瀬川の高辻橋
上左／にぎやかな祇園を流れる白川の巽橋〈たつみばし〉

右頁・下／知恩院近く、白川に架かる行者橋〈ぎょうじゃばし〉
御影石〈みかげいし〉を渡しただけの細い石橋

枳殻邸〈きこくてい〉印月池〈いんげつちい〉
上／木製の反橋〈そりばし〉侵雪橋〈しんせつきょう〉
下・左／唐破風〈からはふ〉屋根の回棹廊〈かいとうろう〉

見せる橋

　庭を造って美しい佇まいにすることは、日本では寺院や神社の聖域が大規模に建築されてからである。

　大樹の林や築地塀〈ついじべい〉で囲まれた領域のなかに、山野の自然の姿を凝縮させた庭園を造る。これも自然崇拝の一種と見てよいのだろう。

　平安京が造営されて、貴族の住居はいわゆる寝殿造〈しんでんづくり〉と呼ばれる型が完成し、広い敷地には、

さまざまな人工の美が造形されていく。

小高い丘は山に、水は池と川にたとえられ、そこには緑の草木が植えられ橋が架けられて、小宇宙ができあがっていく。貴族たちはそうした空間を自らの美意識と教養を駆使しながら完成させていったのである。

千年近い歳月が過ぎ、往時の姿そのままを見ることはできないが、平等院、大覚寺の嵯峨離宮などにそのよすがをしのぶことができる。桂、修学院など、近世に造られた公家の離宮からも推し量れる。

庭園の池や川に架けられた小さな橋は、荒々しい自然から破壊されることなく、造形的で静かな佇まいを見せる。

277　橋

上／京都御苑内、九条池の高倉橋
下／平安神宮、蒼龍池〈そうりゅういけ〉の飛石、臥龍橋〈がりょうきょう〉
左頁／神泉苑〈しんせんえん〉の法成就池をまたぎ、善女竜王社へ至る法成橋〈ほうじょうばし〉

京都デザイン散策マップ

京都デザイン散策マップ

あとがき

本書は、著者・吉岡幸雄が生まれ育った京都にのこる街並みや、町家・神社仏閣などの伝統的な建築を写真家・喜多章と訪ね歩き、その日本的な意匠〈デザイン〉を記録したものです。執筆の吉岡は、京・伏見で江戸時代から続く染屋を継ぎ、染色家として東大寺や薬師寺の伝統行事をにない、染織史家として『日本の色辞典』など著書多数、きもの文化賞・菊池寛賞・NHK放送文化賞など受賞。写真の喜多も京都生まれで、太陽賞受賞作家。最新の仕事は「国宝建築全行脚」、本書の取材ではすべての撮影を自然光とその室内で使われている照明だけでこなしています。

企画の経緯は「まえがき」に述べられていますが、雑誌連載のために取材を開始した当初は、いわゆるバブル景気に日本中が浮かれている時代でした。東京を中心に地上げが横行し、古き良き木造建築が壊され、コンクリート造の四角いビルに建て替えられるスクラップ・アンド・ビルドの風潮に、多くの日本人は疑問を感じてはいませんでした。京都もその流れのなかにあったのです。消えゆく危機にあった日本的な美しい意匠をのこしたい、のこさなければならないという、吉岡と

282

喜多の強い想いが本書には詰まっています。

雑誌連載の終了後、『京都の意匠／伝統のインテリアデザイン』『京都の意匠Ⅱ／街と建築の和風デザイン』という2冊の書籍として上梓し、好評をもって迎えられて版を重ねました。本書は、それを〈新装完全版〉として1冊にまとめたものです。文章には必要最低限の加筆修正しか加えていませんが、写真は最新のデジタル技術を駆使してリマスタリングし、再現力を高めています。また、神社仏閣などは大きく変わることなくのこされていますが、店舗や町家などにはその姿が変更されたりしなくなったりしたものもあります。しかし、本書では地図も含めて取材当時の状況を記録することを優先し、手を加えずに掲載しています。

20年前に上梓された初版のオビには、それぞれ次のようにありました。

「京の住まいにのこる懐かしい情景。玄関・障子・窓・引手（ひきて）・釘隠し・欄間（らんま）――住宅の細部意匠〈デザイン〉への心くばり。夏座敷・台所・坪庭・祇園会（ぎおんえ）――神を畏（おそ）れ敬い、自然と共生する暮らし方。」

「京の街を彩る日本的な意匠〈デザイン〉。門・塀・垣・屋根――内から外へ自己主張する造形。看板・暖簾（のれん）――老舗（しにせ）の風格を伝える広告塔。路地（ろじ）・辻子（ずし）・小径（こみち）・橋――人を呼ぶ空間構成の妙。」

20年前にすでに消えゆくものであった「京都の意匠〈デザイン〉」。古いけれども新しいその意匠は、今の時代にこそ新鮮な感動を与えてくれるものと確信しています。

（2016年5月、編集子）

【著者紹介】

吉岡幸雄（よしおか・さちお）　染織史家・染色家
1946年・京都市生まれ。生家は京都で江戸時代より続いている染屋。1971年・早稲田大学第一文学部卒業。1973年・美術出版・紫紅社設立、美術工芸の編集と研究を志す。『染織の美』（全30巻・京都書院）編集長、美術展覧会「日本の色」「桜」などを企画・監修。その後、生家「染司よしおか」を継承、東大寺二月堂修二会（お水取り）の椿造花、薬師寺花会式造花の紅染・紫根染の和紙を毎年奉納。1991年以来、薬師寺三蔵院にかかげる五旗の幡、薬師寺の伎楽衣装45領、東大寺の伎楽衣装40領などを、天平時代の彩色ですべて天然染料で再現・制作。1991年・きもの文化賞受賞、2010年・菊池寛賞受賞、2012年・NHK放送文化賞受賞。
主な著書：『京都の意匠』&『京都の意匠Ⅱ』（建築資料研究社・1997）、『日本の色辞典』（紫紅社・2000）、『日本の色を染める』（岩波新書・2002）、『色の歴史手帖』（PHP研究所・2003）、『日本の色を歩く』（平凡社新書・2007）、『「源氏物語」の色辞典』（紫紅社・2008）、『日本人の愛した色』（新潮選書・2008）、『王朝のかさね色辞典』（紫紅社・2011）、『日本の色の十二ヵ月──古代色の歴史とよしおか工房の仕事』（紫紅社・2014）など多数。

喜多 章（きた・あきら）　写真家
1949年・京都市生まれ。1970年・東京写真専門学院大阪校卒業。1980年よりフリーランスの写真家として活動。1989年・作品「群れ」で太陽賞受賞。日本写真家協会会員。
単著（写真集）：『祭─大爆発・日本の祭』（河出書房新社・1995）。
共著（全写真担当）：『京都の意匠』&『京都の意匠Ⅱ』（建築資料研究社・1997）、『都市と建築の美学 イタリア』シリーズ（建築資料研究社・2000-2001）、『初めての茶室』（建築資料研究社・2000）、『金沢の手仕事』（ラトルズ・2006）など。
写真展：「柳生への道」（大阪）、「大阪ロマン」（大阪）、「息づく建築」（大阪）、「群れ」（大阪）、「茶室」（東京）、「ゴーストタウン」（東京・大阪）、「大爆発日本の祭り」（東京）、「大震災 町の変貌全記録」（伊丹）など。
その他の写真テーマ：「33-44 裸婦」「人間曼荼羅」「居場所─花」「ご近所桜」「立ち飲み屋徘徊」「四季の記憶」「Water 水 H_2O」「視感：国宝建築」など。

［編集・本文デザイン］大槻武志
［組版・校正］小山 光
［装丁］清水 肇（プリグラフィックス）

京都の意匠──暮らしと建築のスタイル

2016年6月30日　初版第1刷発行

著者　　　吉岡幸雄
　　　　　喜多 章
編集　　　阿吽社
発行者　　勝丸裕哉
発行所　　紫紅社
　　　　　605-0089　京都市東山区古門前通大和大路東入ル元町367
　　　　　電話 075-541-0206　FAX 075-541-0209
　　　　　URL: http://www.artbooks-shikosha.com/
　　　　　E-mail: shikosha@artbooks-shikosha.com

印刷　　　ニューカラー写真印刷株式会社
製本　　　新日本製本株式会社

Copyright © 2016 YOSHIOKA Sachio Printed in Japan
Photographs copyright © 2016 KITA Akira
ISBN 978-4-87940-620-0 C0072

現代最高の「色見本帳」　話題のロングセラー!!
日本の色辞典
●日本図書館協会選定図書

吉岡幸雄 著

古来私たち日本人は、季節に移り変わる自然の彩りや心象風景を、さまざまな色名にあらわしてきました。天平・飛鳥から平安朝をへて、武家の鎌倉・室町、さらに江戸時代にいたるまでに生み出された伝統色を本書で総覧いたします。当時と同じ植物染料と技法で色標本を再現しました。色名解説の決定版です。

Ａ５判　上製本
オールカラー304ページ
定価＝3,300円（税別）

紫紅社の本

「源氏」千年の華麗な色彩
「源氏物語」の色辞典

吉岡幸雄 著

『源氏物語』五十四帖を丹念に読みつつ、その「平安博物誌」と称賛される記述のなかから、色と衣裳に関する部分を引き寄せて、日本の染色界の第一人者、吉岡幸雄氏が往事の染色法そのままに再現した、夢を見るような色彩辞典。多彩な「襲の色目」を中心に、光源氏の愛した色と装束、女人たちの衣裳がいま甦ります。

Ａ５判　上製本
オールカラー256ページ
定価＝3,300円（税別）

紫紅社の本

平安貴人らが好んだ配色を伝統の植物染で染和紙に再現
王朝のかさね色辞典

吉岡幸雄 著

「かさね色」とは王朝の女人たちが襟元や袖口、裾に少しずつ衣をずらしてあらわした配色の妙趣です。そこには季節ごとに咲く花や樹、風景が映し出されています。衣裳だけでなく、文を綴る和紙や調度品にもいかされました。文学や詩歌などからも王朝時代の色彩感をとりあげた、現代にも応用される王朝の「かさね色」の美しさをご覧ください。

Ａ５判　上製本
オールカラー312ページ
定価＝3,500円（税別）

日本人の美意識の歴史を綴る「色の歳時記」
日本の色の十二カ月 古代色の歴史とよしおか工房の仕事

吉岡幸雄 著

日本の四季にふれるにつけ、自然が鮮やかな色にあふれていることに、誰もが気づくであろう。その自然のなかに生まれ育まれてきた色を、布や紙に染め上げる、京都でも数少ない古代染めを生業とする著者が、古都の神社や寺院の祭事との係わりの中から日本にあふれている伝統の色を綴った

Ａ５判　並製本
288ページ（カラー48ページ）
定価＝2,300円（税別）

紫紅社の本